MANGA **MAGIC** PRIMER

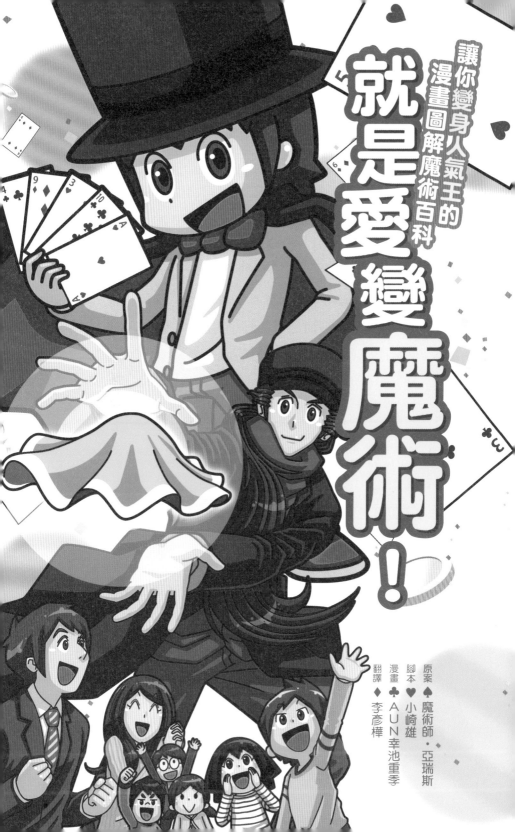

讓你變身人氣王的
漫畫圖解魔術百科

就是愛變魔術！

原案 ♠ 魔術師・亞瑞斯

腳本 ♥ 小崎雄

漫畫 ♣ AUN幸池重季

翻譯 ♦ 李彥樺

你喜歡「魔術」嗎？

魔術總讓人感到既興奮又驚奇！

觀看魔術很有趣，自己變魔術更是樂趣十足。

但你知道嗎？魔術並非「只是有趣」而已。

既然要變魔術，當然要有觀眾。換句話說，

魔術師必須隨時注意觀眾是否感到興奮，是否覺得驚奇。

魔術師經常得思考一個問題，

那就是該怎麼做才能讓觀眾樂在其中。

這代表著只要經常表演魔術，就能自然的增進與他人溝通的能力，

習慣在他人面前表演，也能讓個性木訥的人變得更加積極樂觀。

別忘了，就算是不擅長讀書及運動的人，也能表演魔術，

任何人都能因為魔術而成為班上的風雲人物！

這本書中介紹了許多「簡單魔術」，

希望你能學會這些魔術，

提升自己的溝通能力，讓自己成為班上的人氣王！

魔術師・亞瑞斯

 書中介紹了許多變魔術的方法，
實際嘗試前，請先確認以下幾件事。

●變魔術的手法是以慣用手為右手的情況來解說。
　如果操作魔術的手法必須區分左右手，左撇子請以相反的手來執行。
●變魔術時會使用到硬幣、火柴棒、牙籤等細小物件。
　請小心操作，避免吞食，並妥善收藏，勿隨意放置。
●變魔術的事前「準備」有時需使用美工刀或剪刀。
　在使用美工刀或剪刀時，請務必小心不要受傷。
●變魔術的道具或許會需要使用家裡沒有的物品。
　如果需要購買道具，請先與家人商量。

主要登場人物

♠ 小翔／小學四年級學生

個性木訥，不敢說出真心話，沒有朋友。
因為討厭這樣的自己，所以想要嘗試改
變。與魔術師・亞瑞斯相遇後，對魔術產
生興趣。

魔術師・亞瑞斯

指導小翔變魔術的職業魔術
師。變魔術的手法高明，卻很
愛開玩笑。口頭禪是「誰叫我
是亞瑞斯」。

♠ 爸爸和媽媽

小翔的父母。總是為太過木訥
的小翔操心，一天到晚鬥嘴。

♠ 同班同學

小翔班上的同學。雖然與小
翔同班，卻不太了解小翔。

目次

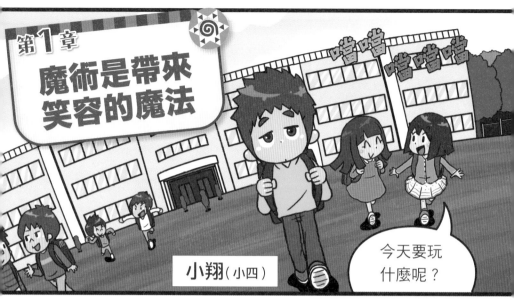

第1章
魔術是帶來笑容的魔法

小翔（小四）

今天要玩什麼呢？

喂～

啊……

等等來踢足球吧！

好呀！

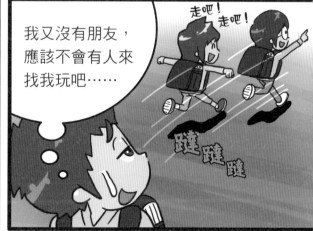

走吧！

走吧！

我又沒有朋友，應該不會有人來找我玩吧……

蹬 蹬 蹬

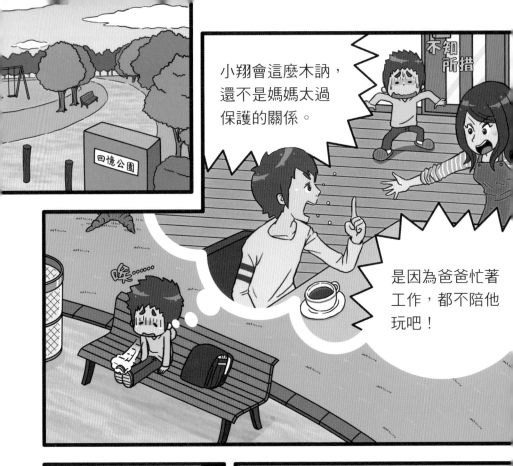

小翔會這麼木訥，還不是媽媽太過保護的關係。

不知所措

是因為爸爸忙著工作，都不陪他玩吧！

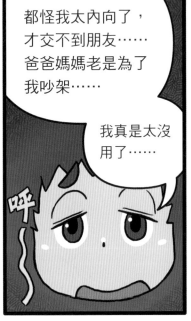

都怪我太內向了，才交不到朋友……爸爸媽媽老是為了我吵架……

我真是太沒用了……

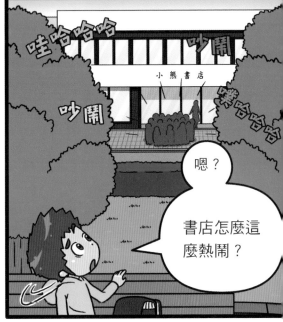

哇哈哈哈

吵鬧

吵鬧

小熊書店

嘿哈哈哈

嗯？

書店怎麼這麼熱鬧？

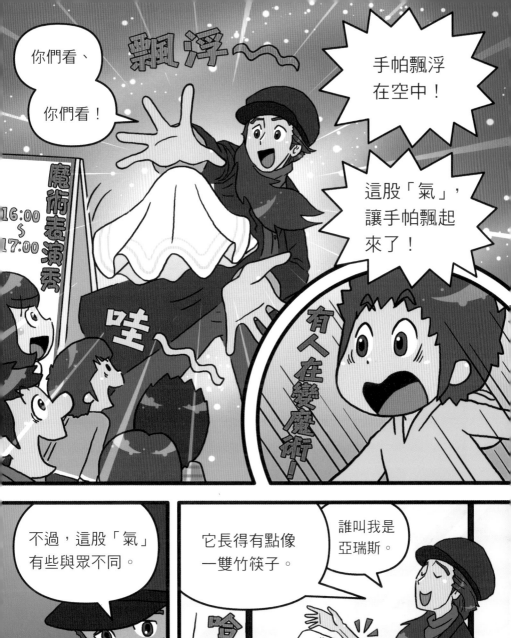

你們看、你們看！

飄浮～～

魔術表演秀

16:00
～
17:00

哇

手帕飄浮在空中！

這股「氣」，讓手帕飄起來了！

有人在變魔術！

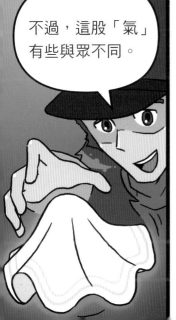

不過，這股「氣」有些與眾不同。

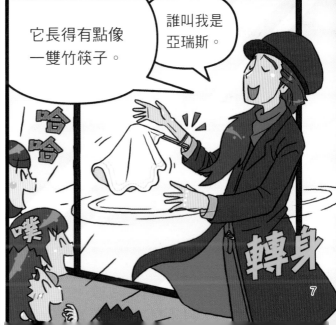

它長得有點像一雙竹筷子。

誰叫我是亞瑞斯。

哈哈

噗

轉身

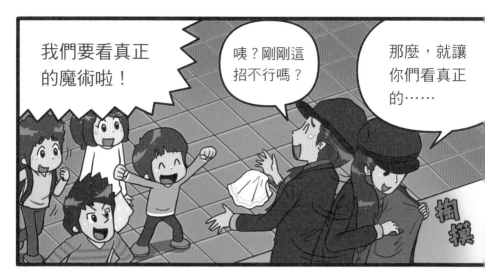

我們要看真正的魔術啦！

咦？剛剛這招不行嗎？

那麼，就讓你們看真正的……

魔術筆！

把魔術筆拋向空中……

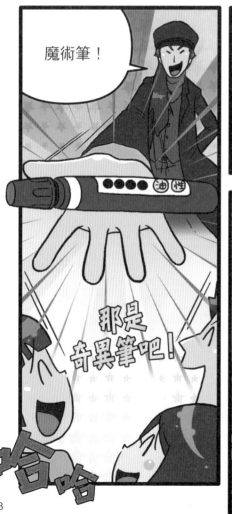

那是奇異筆吧！

哈

哈

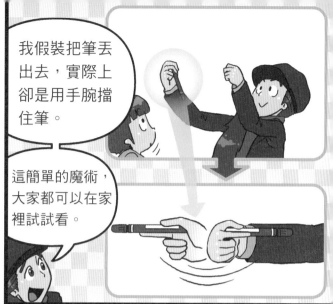

哎呀！竟然跑到這裡來了。

冒出

喔喔喔！

我假裝把筆丟出去，實際上卻是用手腕擋住筆。

這簡單的魔術，大家都可以在家裡試試看。

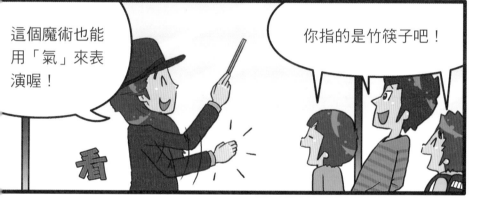

這個魔術也能用「氣」來表演喔！

看

你指的是竹筷子吧！

現在，我要表演最後一項魔術……

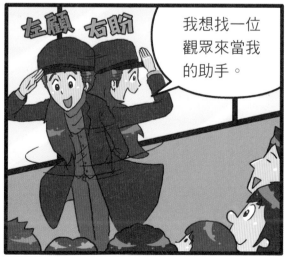

左顧 右盼

我想找一位觀眾來當我的助手。

就是你了！

請到前面來！

我不行啦……
我沒有變過魔
術……

別擔心，照
我說的去做
就行了。

我？

你叫什麼
名字？

我叫
小翔。

好，我要和小翔
一起變個魔術。

咦？
我們根本沒
排演過，要
怎麼變？

小翔，請你抓著桌布的另外兩個角。

慌張……

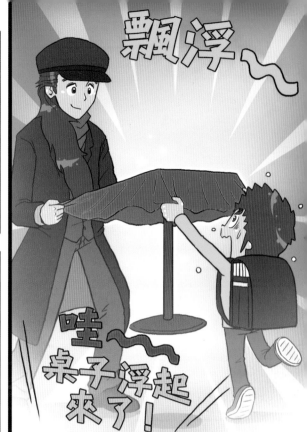

飄浮～

哇～桌子浮起來了！

咦？

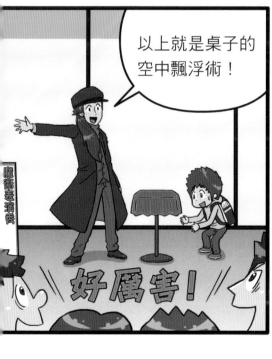

以上就是桌子的空中飄浮術！

好厲害！

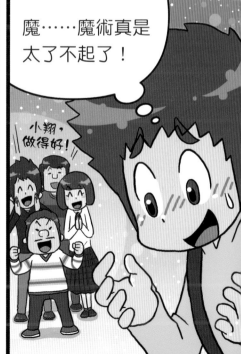

魔……魔術真是太了不起了！

小翔，做得好！

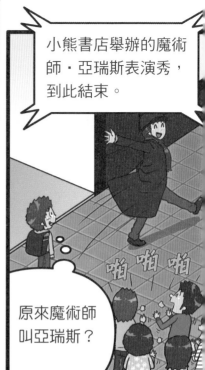

小熊書店舉辦的魔術師·亞瑞斯表演秀，到此結束。

原來魔術師叫亞瑞斯？

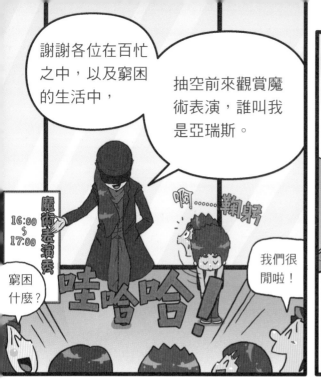

謝謝各位在百忙之中，以及窮困的生活中，

抽空前來觀賞魔術表演，誰叫我是亞瑞斯。

啊……鞠躬

我們很閒啦！

魔術表演秀 16:00～17:00

窮困什麼？

哇哈哈！

小熊書店

害羞害羞

亞瑞斯先生，抱歉……

啊！是你。

你是哪位？

跌倒

果然沒有人記得……

我開玩笑的，你是小翔吧？

剛剛謝謝你和我一起變魔術。

我……我只是照你說的去做而已啦……

慌張慌張

我根本沒有變過魔術……

又不擅長和人說話……

而且我很容易緊張……

你的話還不少，真的不擅長說話嗎？

像我這樣，也能變魔術嗎？

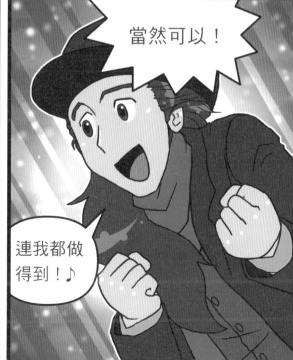

當然可以！

連我都做得到！♪

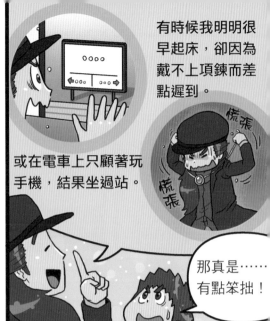

有時候我明明很早起床，卻因為戴不上項鍊而差點遲到。

或在電車上只顧著玩手機，結果坐過站。

慌張

慌張

那真是……有點笨拙！

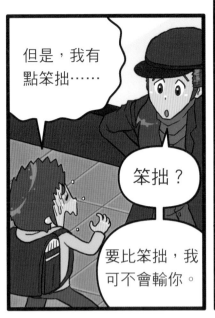

但是，我有點笨拙……

笨拙？

要比笨拙，我可不會輸你。

總之，「我很笨拙」這種想法，只有壞處沒有好處。

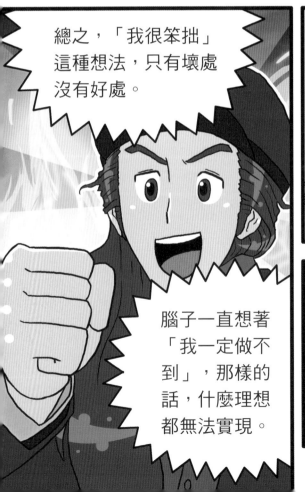

腦子一直想著「我一定做不到」，那樣的話，什麼理想都無法實現。

就算再怎麼笨拙，也能學會變魔術。

既然再怎麼笨拙也能學會……

請你教我變魔術！

安靜

咦？

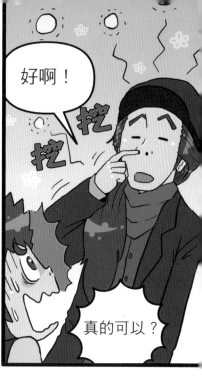

好啊！

真的可以？

你這麼內向，都敢提出這樣的要求，一定下了很大的決心。

是不是有什麼特別的理由？

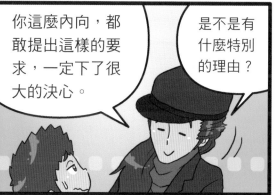

學習變魔術，或許能讓我澈底改變。

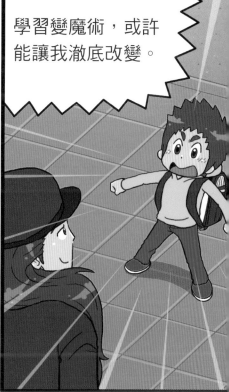

由於我太木訥，一直交不到朋友。

我的爸爸媽媽因為這樣而經常吵架……

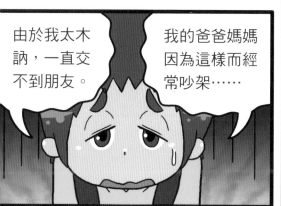

嗯，一定可以的！

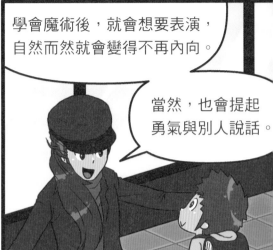

學會魔術後，就會想要表演，自然而然就會變得不再內向。

當然，也會提起勇氣與別人說話。

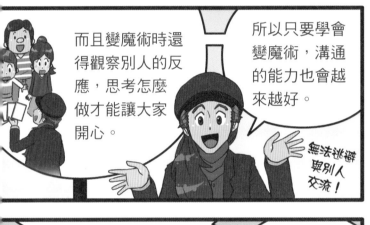

而且變魔術時還得觀察別人的反應，思考怎麼做才能讓大家開心。

所以只要學會變魔術，溝通的能力也會越來越好。

無法逃避與別人交流！

所以我從以前就經常說……

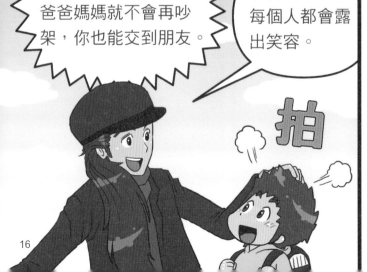

只要你願意改變自己，爸爸媽媽就不會再吵架，你也能交到朋友。

學會魔術後，每個人都會露出笑容。

拍

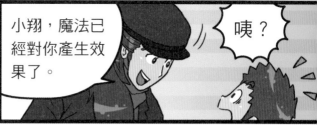

魔術是會帶來笑容的魔法。

小翔，魔法已經對你產生效果了。

咦？

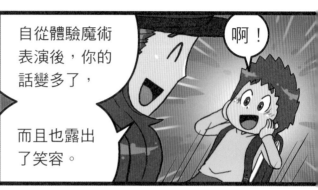

自從體驗魔術表演後，你的話變多了，

而且也露出了笑容。

啊！

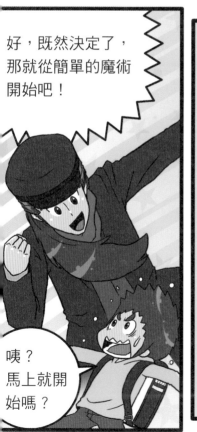

好，既然決定了，那就從簡單的魔術開始吧！

咦？馬上就開始嗎？

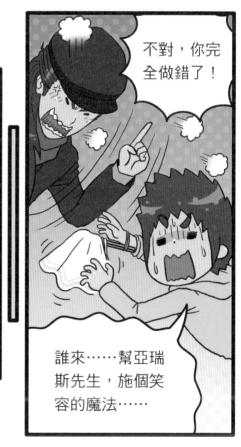

不對，你完全做錯了！

誰來……幫亞瑞斯先生，施個笑容的魔法……

一定要記住！ 變魔術的基本技巧

在學習魔術之前，先來看一些「基本技巧」。
不論變哪一種魔術，這些基本技巧都適用，一定要先記牢！

魔術師・亞瑞斯的四個基本變魔術技巧

首先介紹的是，魔術師・亞瑞斯希望大家先學會的基本技巧。

反覆練習

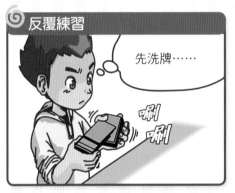

> 先洗牌……

就算知道魔術手法，也不見得能表演得好。如果手法露了餡，表演失敗了，一切的努力都會白費。所以要反覆練習，確實記住變魔術的順序。

聲音要宏亮且充滿自信

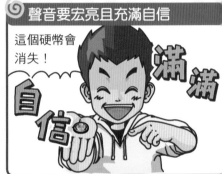

> 這個硬幣會消失！

再了不起的魔術，如果表演時很心虛，驚奇的程度也會減半。面對觀眾時，必須聲音宏亮，表現出自信的一面，才能深深吸引住觀眾的目光。就算有些失誤，也不容易穿幫。

過程的說明要清晰緩慢

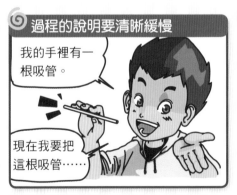

> 我的手裡有一根吸管。

> 現在我要把這根吸管……

魔術師經常對觀眾說「這裡有一根吸管」、「我要把念力送進吸管裡」這類的臺詞，讓觀眾明白自己拿著什麼或準備要做什麼。這些臺詞必須說得清晰緩慢，讓觀眾確實的聽清楚。

表情及動作要盡量誇張

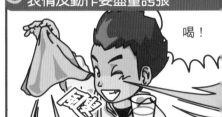

> 喝！

表演魔術時，表情和動作要盡量誇張，不必擔心做得太過火，因為觀眾看了誇張的舉動，心裡會產生「不知道他要做什麼」的期待感，而且也能掩飾魔術師心中的緊張。

薩斯頓三原則

變魔術的基本技巧，還有從以前就流傳下來的「薩斯頓三原則」，建議你與前面的四個基本技巧一起記住。

不可以事先說出要怎麼變

我要從手帕裡變出一朵花。

哦？

錯 ✗

千萬不能事先說出「等一下這顆球會消失」或「等一下會出現一朵花」這類的魔術結果，因為這麼做會降低觀眾心中的驚奇感。

別在同一地點對相同觀眾表演相同魔術

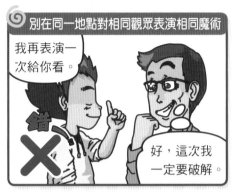

我再表演一次給你看。

好，這次我一定要破解。

錯 ✗

在同一地點面對相同觀眾，同樣的魔術只能表演一次。因為表演第二次時，觀眾就會知道等一下將發生什麼事，因此每次表演完，就應該結束。

不能把魔術手法告訴任何人

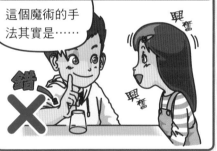

這個魔術的手法其實是……

興奮

興奮

錯 ✗

把魔術手法告訴別人，會讓魔術喪失趣味，以後就不能再表演這個魔術了。不過如果有其他目的，可以稍稍打破這個原則，例如：故意揭露一些魔術的手法，來博取觀眾的笑聲。

專欄 **魔術表演的種類：舞臺魔術與桌上魔術**

依照觀眾人數和距離，魔術表演可分成兩種。一種是「舞臺魔術」：魔術師使用各種大型道具，在舞臺上同時面對大量的觀眾表演。另一種是「桌上魔術」，魔術師使用卡片、硬幣之類的小道具，只在桌邊表演給少數幾個人看。桌上魔術有時也會使用在舞臺魔術表演上，沒辦法分得非常清楚。還有一種介於兩者之間，面對大約二十名觀眾，稱為沙龍魔術。

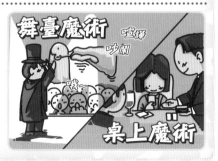

舞臺魔術　喧嘩　吵鬧　哇～

桌上魔術

用手邊的東西就能變的魔術

學會基本觀念之後，馬上就來學一學幾個魔術手法吧！
這些都是相當簡單的魔術，用日常生活隨手可得的工具就能表演。

用一根手指把報紙劈成兩半

使用道具：報紙

請攤開報紙，並拿在手上。

把念力集中在手指上……

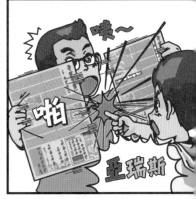

唉～

啪

亞瑞斯

事前準備 把報紙對摺，確實摺出摺痕。

訣竅

◆ 用手指按壓對摺處，讓摺痕更明顯。
◆ 請配合的觀眾確實將報紙撐平。
◆ 手指必須剛好戳在報紙摺痕處。
◆ 把摺痕稍微沾溼再晾乾，會更容易成功。

表演方法 ❶ 把摺好的報紙交給觀眾，請對方將報紙往左右確實拉撐。

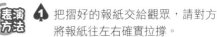

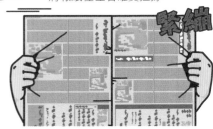

緊繃

❷ 瞄準報紙摺痕的正中央，以食指用力戳進去，就能將報紙整齊的劈成兩半。

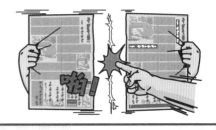

啪！

在手指上搬家的橡皮筋

使用道具：橡皮筋

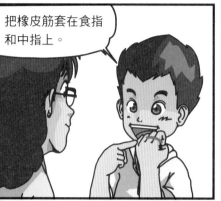

把橡皮筋套在食指和中指上。

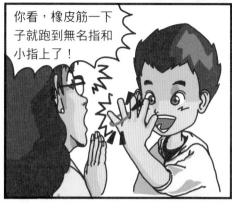

你看，橡皮筋一下子就跑到無名指和小指上了！

表演方法

1 將橡皮筋套在左手的食指和中指上。

2 左手手背朝向觀眾方向，右手將橡皮筋拉起，套在彎下的四根左手手指上。

拉起之後套在手指上。

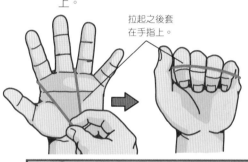

3 一張開左手，原本套在食指和中指上的橡皮筋，跑到無名指和小指上了。

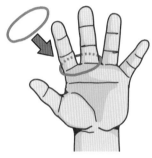

訣竅

◆ 在做步驟②（以右手拉橡皮筋）時，動作要很快，千萬別讓觀眾看見。

◆ 當橡皮筋勾在左手無名指和小指上時，如果重複步驟②，把橡皮筋套在左手的四根手指上，再像步驟③一樣張開左手，橡皮筋又會跑到食指和中指上。也就是說橡皮筋可以不斷的重複來回移動。

◆ 使用兩條不同顏色的橡皮筋，分別套在「食指和中指」及「無名指和小指」上，還可以表演橡皮筋對調位置的魔術。

摺彎硬邦邦的湯匙

使用道具：湯匙、十元硬幣

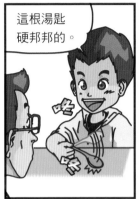
這根湯匙硬邦邦的。

摺彎了？
喝！
彎曲

還是硬邦邦的唷！
啊！

 事前準備 用左手的大拇指和食指握住一枚十元硬幣，並露出一點邊緣。

表演方法 ♠ ❶ 右手握住湯匙的尾端輕敲桌面，讓觀眾感覺到湯匙很硬。

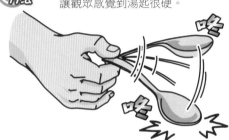

❷ 把湯匙倒放，右手在下，左手在上，抓住湯匙的握柄。

❸ 稍微露出左手裡事先握著的硬幣邊緣，再慢慢彎曲左手。

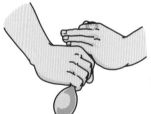

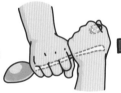
轉動

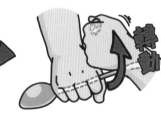

 ♥♠ **訣竅** ♠♥

◆ 左手的硬幣只露出一點點，看起來就像是湯匙的握柄尾端。

◆ 表演結束時，立刻把湯匙交給觀眾，讓觀眾看看依然筆直的湯匙吧！

寶特瓶飄起來了

使用道具：拆掉包裝紙的小寶特瓶

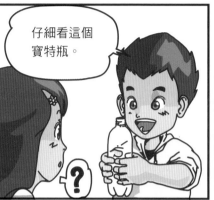

仔細看這個寶特瓶。

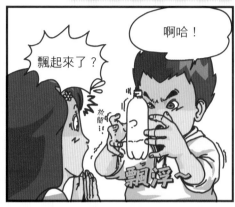

飄起來了？

啊哈！

老師！！

飄浮～

1 將寶特瓶交給觀眾檢查，證明沒有動過手腳。

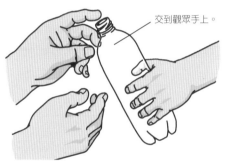

交到觀眾手上。

2 兩隻手水平的抓住寶特瓶。

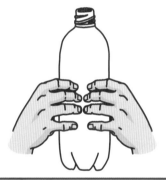

3 用一手的大拇指和另一手的中指夾住寶特瓶，其他手指慢慢放開，同時慢慢轉動寶特瓶。

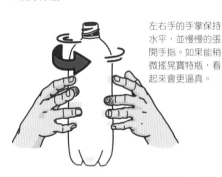

左右手的手掌保持水平，並慢慢的張開手指。如果能稍微搖晃寶特瓶，看起來會更逼真。

訣竅

◆ 觀眾如果仔細查看，就會發現魔術師的兩根手指還夾著寶特瓶，所以必須在觀眾看清楚前結束表演。

◆ 盡量表現出看見奇妙現象的表情，讓觀眾以為寶特瓶真的浮了起來。

◆ 除了寶特瓶，也可以使用輕巧且沒有紋路或圖案的玻璃杯。如果有紋路，看起來就不像是真的浮在空中。

讓寶特瓶上的洞變不見

使用道具：裝了水的小寶特瓶、牙籤、衛生紙

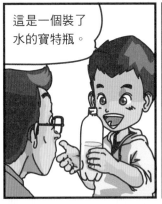

這是一個裝了水的寶特瓶。

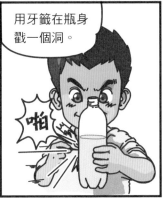

用牙籤在瓶身戳一個洞。

啪

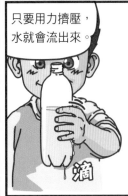

只要用力擠壓，水就會流出來。

滴

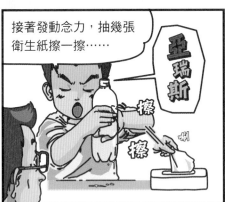

接著發動念力，抽幾張衛生紙擦一擦……

亞瑞斯

擦
擦
刷

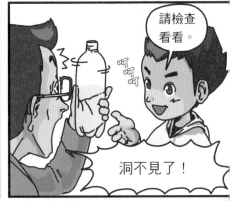

請檢查看看。

呵呵呵

洞不見了！

 事前準備　把衛生紙裁成兩半，將其中一半揉成團。

讓衛生紙團吸點水，再藏在左手裡。水量約是用力捏緊時，能流出水的程度。

把衛生紙盒放在靠近左手的地方。

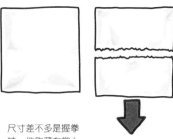

尺寸差不多是握拳時，能夠藏在掌心的大小。

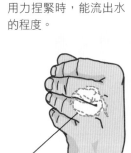

輕輕握住，不要用力捏。

❶ 將寶特瓶交給觀眾檢查，讓對方確認瓶子上有沒有洞。

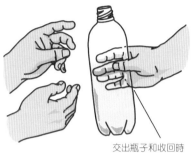

交出瓶子和收回時都使用右手。

❷ 左手拿著寶特瓶，右手拿著牙籤，假裝在瓶子上用力的戳一個洞。

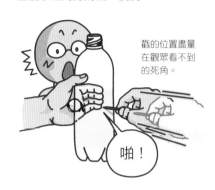

戳的位置盡量在觀眾看不到的死角。

啪！

❸ 左手緊握住寶特瓶，讓藏在左手裡的衛生紙團流出水來。

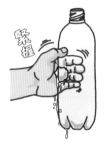

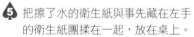

假裝在捏寶特瓶，其實是在捏手裡的衛生紙團。

❹ 把寶特瓶換到右手，左手從衛生紙盒裡抽出衛生紙，擦掉寶特瓶上的水滴。

❺ 把擦了水的衛生紙與事先藏在左手的衛生紙團揉在一起，放在桌上。

❻ 再次把寶特瓶交給觀眾檢查，讓對方確認瓶身的洞已經消失了。

訣竅

◆ 步驟②假裝戳洞時，要演得很逼真，好像真的要在上頭戳一個洞。其實寶特瓶被牙籤戳一下時，通常並不會真的被刺穿。

免洗筷上變彎曲的箭頭

使用道具：免洗筷、筆

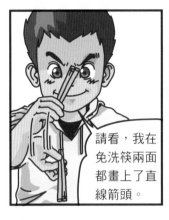

請看，我在免洗筷兩面都畫上了直線箭頭。

左右搖一搖……

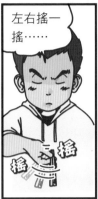

箭頭變彎曲了！

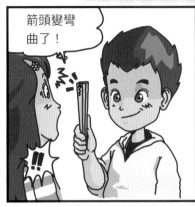

事前準備 在免洗筷的一面畫上直線箭頭，另一面則畫上彎曲的箭頭。

表演方法 ❶ 用大拇指和食指捏著免洗筷，先讓觀眾看一下直線箭頭，接著迅速將免洗筷轉至另一面，同時將免洗筷往上翻，讓觀眾同樣看到直線箭頭。

轉至另一面後要立刻往上翻，觀眾才會只看到直線箭頭。

❷ 將免洗筷左右大幅搖晃，並將免洗筷轉至另一面，讓觀眾看到彎曲的箭頭。

❸ 重複利用步驟①的手法，讓觀眾以為「兩面都變成了彎曲的箭頭」。

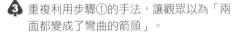

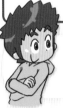

訣竅

◆ 在鏡子前多練習幾次翻轉免洗筷的手法，馬上就能駕輕就熟。
◆ 步驟②是利用左右搖晃的大動作，來掩飾翻轉免洗筷的小動作。

棒棒糖站起來了

使用道具：圓球狀的棒棒糖

我在棒棒糖上綁了一條透明的線。

有嗎？我怎麼看不到？

看我把線拉起來。

喝！

哦？

表演方法

 1 一邊把棒棒糖拿給觀眾看，一邊說「我在上面綁了條透明的線」（其實並沒有線）。

 2 把棒棒糖放在右手手掌上，再將手掌微微彎曲。

做出好像拉著線的動作。

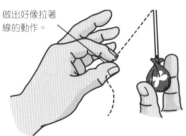

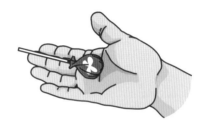

3 左手假裝拉扯透明的線，右手指尖則輕輕往外翻，棒棒糖的棍子就會立起來。

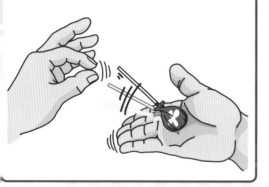

訣竅

◆「假裝拉扯透明線」的演技要多練習幾次。

◆ 練習時，試著找出當手指往外翻時，棍子能順利立起來的位置。

◆ 這個魔術也能用觀眾的手來表演。這時，必須握著觀眾的指尖，假裝若無其事的往外翻。

27

古代銅錢電梯

使用道具：橡皮筋、中間有洞的銅錢、剪刀

剪斷橡皮筋後把中間有洞的銅錢穿過去。

凝視著銅錢，把念力送進去……

銅錢就會慢慢的往上爬！

哇哈！

事前準備 用剪刀剪斷橡皮筋，讓橡皮筋變成長條狀。

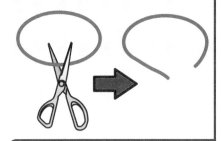

表演方法 ❶ 把銅錢穿過橡皮筋。這時偷偷拉長橡皮筋，並把大約一半的橡皮筋藏在左手手掌。

喝！

偷偷把橡皮筋拉長。

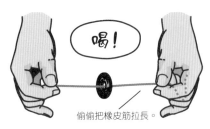

❷ 右手略往上抬，左手放在斜下方，讓銅錢滑向左手。

❸ 一邊假裝送出念力，一邊慢慢放開藏在左手掌心的橡皮筋，銅錢就會往上爬升。

哇哈！

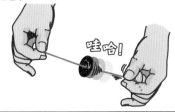

訣竅

◆任何輕巧、中間有洞的小東西都能當作道具，不見得必須使用古代銅錢。甚至是借用觀眾的戒指來表演，也不成問題。

28

兩條繩子瞬間換位置

使用道具：兩種顏色的繩子（約五十公分）各一條

這邊有兩條不同顏色的繩子。

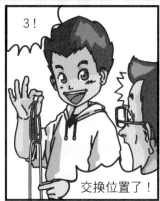

看清楚了，1、2……

3！

交換位置了！

事前準備 將兩條不同顏色的繩子分別打結，變成兩條繩圈。

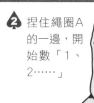

繩圈A　　　繩圈B

表演方法 ❶ 把繩圈B套在繩圈A上，對摺起繩圈A，勾在大拇指上，再與食指圍成圈。

❷ 捏住繩圈A的一邊，開始數「1、2……」

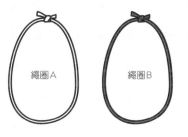

❸ 數到「3」時，一口氣把繩圈A往下拉，兩條繩圈就互換位置了。

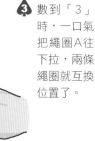

❤ 訣竅 ♠

◆ 繩圈互換位置後，繩圈B同樣也能以相同方式再與繩圈A換位置，一直重複下去。

◆ 進行步驟②時，可以捏著繩結的位置，比較不容易卡住。

糖果盒的透明膠膜恢復原狀

使用道具：以透明膠膜包住的糖果盒

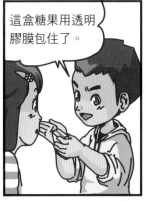

這盒糖果用透明膠膜包住了。

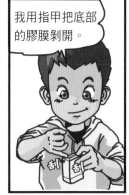

我用指甲把底部的膠膜剝開。

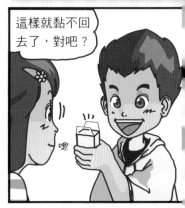

這樣就黏不回去了，對吧？

嗯

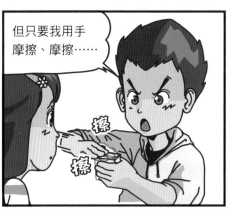

但只要我用手摩擦、摩擦……

擦
擦

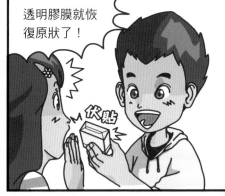

透明膠膜就恢復原狀了！

伏貼

 事前準備

將透明膠膜的上段拆掉，並把盒子倒放。

拆掉膠膜。

把膠膜往上拉高一點，再水平旋轉90度。

如圖，將膠膜兩邊往內摺，用右手握住盒身，再用食指按住膠膜開口。

1 用左手小指的指甲刮盒子的底部，假裝要將黏住的膠膜剝開。

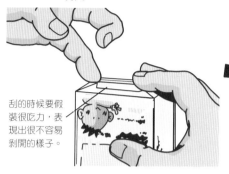

刮的時候要假裝很吃力，表現出很不容易剝開的樣子。

 2 一邊讓觀眾看盒子底部，一邊強調「膠膜剝開後就黏不回去了」。

就算摺起來也黏不回去。

3 右手握住盒身，用左手手指把翻起的膠膜壓住。

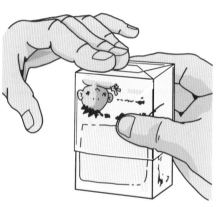

 4 一邊用左手摩擦盒底膠膜，一邊用右手將膠膜慢慢水平旋轉90度。

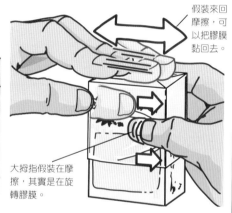

假裝來回摩擦，可以把膠膜黏回去。

大拇指假裝在摩擦，其實是在旋轉膠膜。

5 旋轉90度後，把膠膜往下拉，一邊說「黏回去了」，一邊拿給觀眾看。

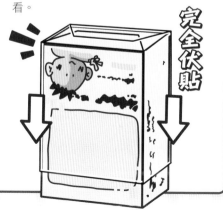

完全伏貼

訣竅

◆用透明膠膜包覆的糖果盒，盡量選擇盒身較硬、側邊為平面且較有厚度的種類。

◆有些種類的膠膜比較厚，步驟④～⑤旋轉90度時較難成功，需要多練習幾次。

31

包在手帕裡的東西不見了

使用道具：手帕、一元硬幣兩枚

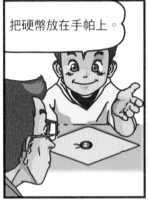

把硬幣放在手帕上。

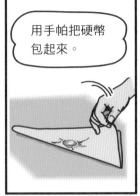

用手帕把硬幣包起來。

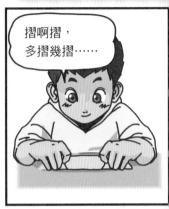

摺啊摺，多摺幾摺……

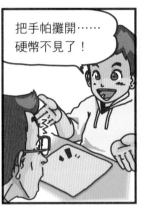

把手帕攤開……硬幣不見了！

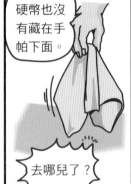

硬幣也沒有藏在手帕下面。

去哪兒了？

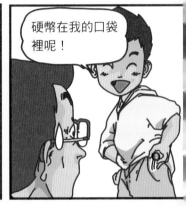

硬幣在我的口袋裡呢！

事前準備 先把一枚一元硬幣放在口袋裡。

表演方法 ♠ 攤開手帕，把一枚一元硬幣放在手帕中央。

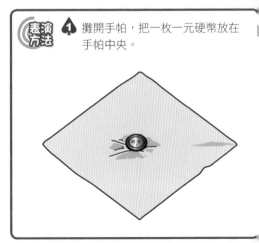

2 如圖，將手帕對摺，蓋住硬幣。

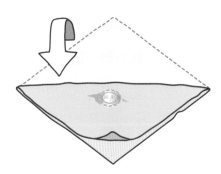

3 從手帕對摺的位置，一層一層朝對角摺起。

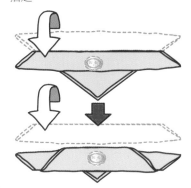

4 摺到最後時，把最下層的邊角翻出來。

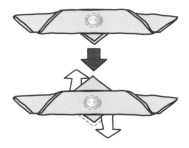

5 如圖，拉住手帕兩個邊角，把手帕攤開，嘴裡同時說「硬幣不見了」。

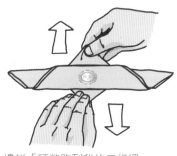

6 隔著手帕連同底下的硬幣一起抓起，嘴裡同時說「硬幣也不在手帕底下」。

7 一邊說「硬幣跑到我的口袋裡」，一邊用沒有拿手帕的手，從口袋中取出原先藏好的硬幣。

♥ 訣竅 ♠

◆ 如果放置手帕的桌面太硬，步驟⑤時，硬幣可能會碰撞桌面發出聲音。為了避免碰撞，攤開手帕的動作必須放慢、放輕，或是選擇在柔軟的地毯上表演這項魔術。

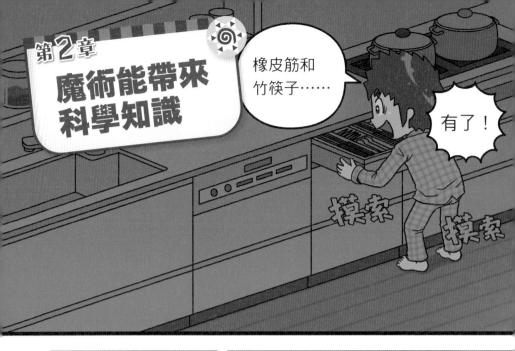

第2章
魔術能帶來科學知識

橡皮筋和竹筷子⋯⋯

有了！

摸索 摸索

這只是雙竹筷子，

絕對和「氣」無關喔⋯⋯

逃走～

哈哈

！？

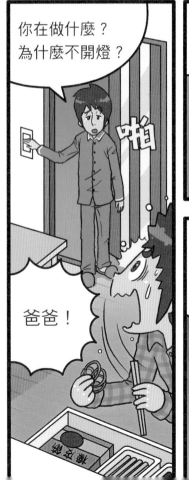

你在做什麼？為什麼不開燈？

啪

爸爸！

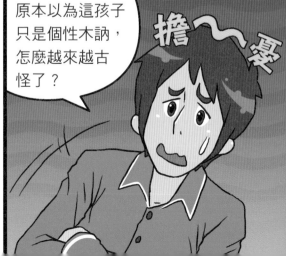

原本以為這孩子只是個性木訥，怎麼越來越古怪了？

擔～憂

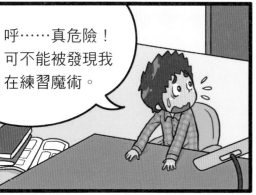

呼……真危險！
可不能被發現我
在練習魔術。

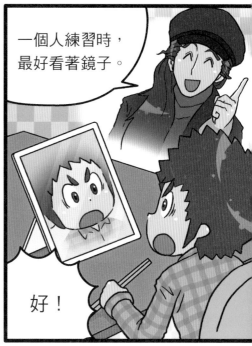

一個人練習時，
最好看著鏡子。

好！

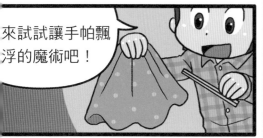

來試試讓手帕飄
浮的魔術吧！

靠著「氣」
的力量，浮
起來了。

不行，竹筷
子看得一清
二楚……

角度要這樣
才行……

可是這個動作
太假了……

啊！就是這樣。

我做到了！

咦？

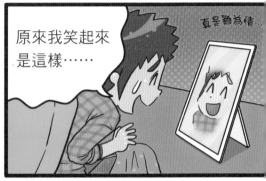

原來我笑起來是這樣⋯⋯

真是難為情⋯

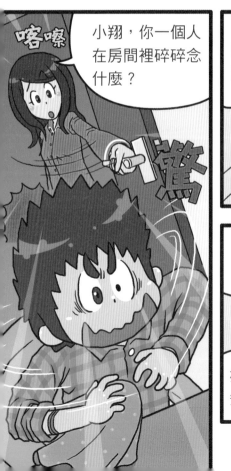

喀嚓

小翔，你一個人在房間裡碎碎念什麼？

驚

媽媽，我在練習朗讀作業啦！

哦？

已經很晚了，明天再練習吧！

好，我知道。

喀嚓

作業……自然課的作業還沒做！

嗚嗚……我最討厭自然課了……

把空氣加熱會怎樣？這我怎麼知道！

我去上學了。

小翔，你不吃早餐嗎？

上學快遲到了，我不吃了……

你平常老愛操心，怎麼會不了解他？

我很了解他！是你才對他一點都不了解！

小翔沒事吧？昨晚看他在廚房鬼鬼祟祟的，不知道在做什麼？

我也聽到他在房間裡自言自語。

啊！是亞瑞斯先生。

啊！你是……

再見！

你是誰啊？

又來了……

難一過

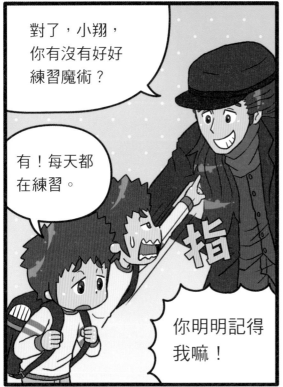

對了，小翔，你有沒有好好練習魔術？

有！每天都在練習。

你明明記得我嘛！

唉……

為什麼唉聲嘆氣的？發生什麼事了？

哦，原來如此。

你不喜歡自然課？

作業沒寫完，被老師罵了……

比起練習魔術，我是不是應該把時間花在寫自然作業上？

空氣又看不見，我怎麼會知道把空氣加熱後會怎樣……

讀書很重要，但不見得要放棄魔術嘛！

更何況有些魔術還能增加科學知識呢！

!!

研

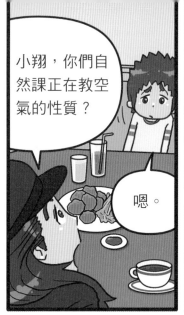

小翔，你們自然課正在教空氣的性質？

嗯。

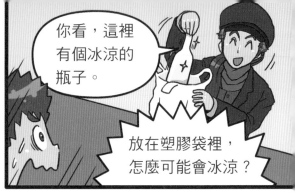

你看，這裡有個冰涼的瓶子。

放在塑膠袋裡，怎麼可能會冰涼？

這個你別問，誰叫我是亞瑞斯。

這跟你是誰有什麼關係？

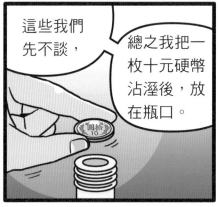

這些我們先不談，

總之我把一枚十元硬幣沾溼後，放在瓶口。

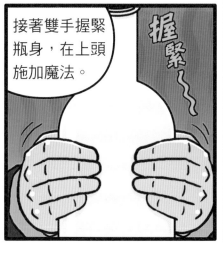

接著雙手握緊瓶身，在上頭施加魔法。

握緊～

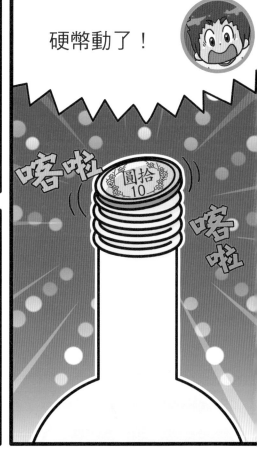

硬幣動了！

喀啦

喀啦

圓拾
10

這是怎麼辦到的？

這就是科學的魔法。

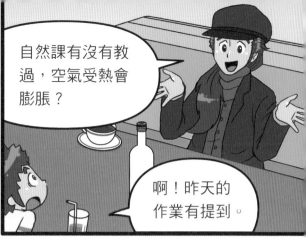

自然課有沒有教過，空氣受熱會膨脹？

啊！昨天的作業有提到。

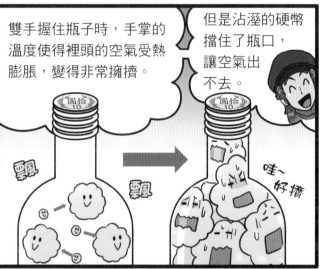

雙手握住瓶子時，手掌的溫度使得裡頭的空氣受熱膨脹，變得非常擁擠。

但是沾溼的硬幣擋住了瓶口，讓空氣出不去。

啊！

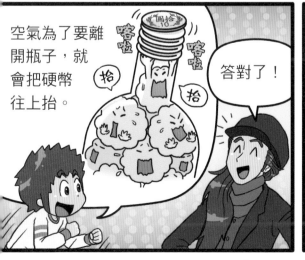

空氣為了要離開瓶子，就會把硬幣往上抬。

答對了！

我們再試一個關於空氣的科學魔術吧！

把明信片裁成兩半，其中一半摺成一座紙橋。

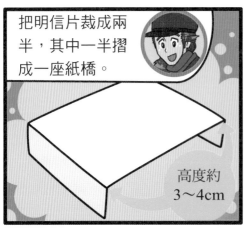

高度約
3～4cm

你往紙橋下方吹氣，有辦法讓紙橋翻過來嗎？

這有什麼困難！

但我已經施展無形的力量，把紙橋固定住了。

呼～　呼～
呼～

難道真的有無形的力量？

我很想說有，但其實那只是演戲而已。

往紙橋下方吹氣時，空氣會產生流動，在紙橋上方產生一股往下壓的大氣壓力。

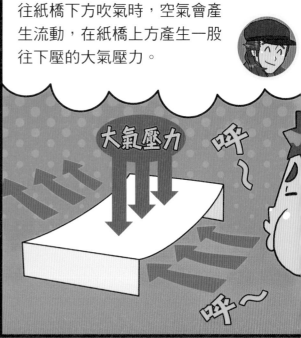

大氣壓力　呼～
呼～

這個魔術的原理也是科學知識！

沒錯！

既然用了明信片，再讓你見識一個厲害的魔術。

這杯子裡裝有冷水，我先把杯緣沾溼……

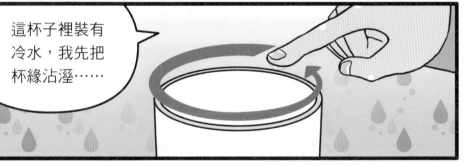

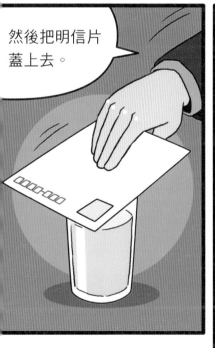

然後把明信片蓋上去。

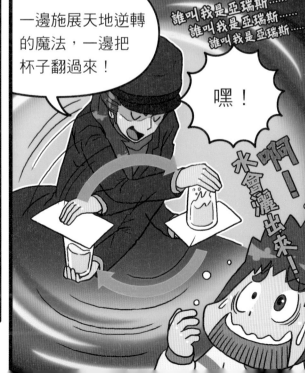

一邊施展天地逆轉的魔法，一邊把杯子翻過來！

誰叫我是亞瑞斯……
誰叫我是亞瑞斯……
誰叫我是亞瑞斯……

嘿！

啊──！水會灑出來──！

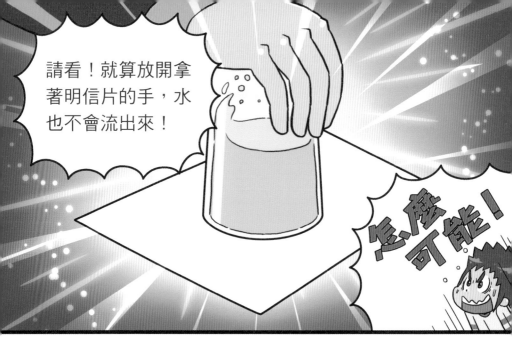

請看！就算放開拿著明信片的手，水也不會流出來！

怎麼可能！

這個魔術的原理也是空氣的壓力。

我們身體的周遭，到處存在著空氣，從各個方向擠壓著我們。

空氣

空氣

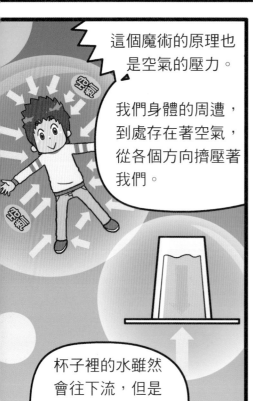

杯子裡的水雖然會往下流，但是外頭的空氣會一直往上推擠。

再加上水的表面張力，這些力達到平衡，所以水就不會流出來了。

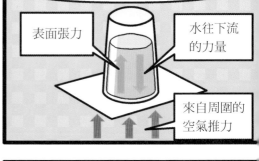

表面張力

水往下流的力量

來自周圍的空氣推力

這種魔術不必練習，馬上就能做到。

只要學得知識，就能變出很多奇妙的科學魔術！

怎麼樣？是不是開始喜歡自然課了？

嗯，原本不喜歡，現在覺得好有趣。

愣～～

我有說過這種話？

挖挖

你明明就說過！

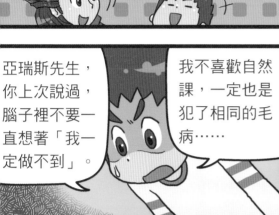

亞瑞斯先生，你上次說過，腦子裡不要一直想著「我一定做不到」。

我不喜歡自然課，一定也是犯了相同的毛病……

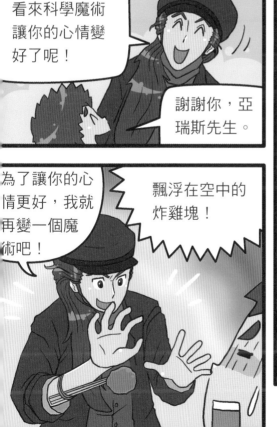

看來科學魔術讓你的心情變好了呢！

謝謝你，亞瑞斯先生。

為了讓你的心情更好，我就再變一個魔術吧！

飄浮在空中的炸雞塊！

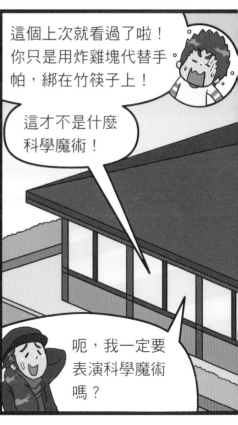

這個上次就看過了啦！你只是用炸雞塊代替手帕，綁在竹筷子上！

這才不是什麼科學魔術！

呃，我一定要表演科學魔術嗎？

令人驚奇的科學魔術

很多魔術利用了科學現象，就算原本不喜歡科學，學了這些魔術後也會愛上科學。

杯子裡的十元硬幣浮起來了

使用道具：裝了水的透明杯子、十元硬幣兩枚、杯墊、雙面膠

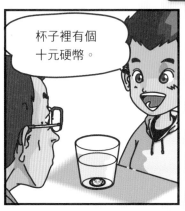

杯子裡有個十元硬幣。

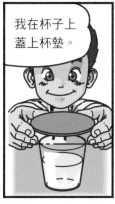

我在杯子上蓋上杯墊。

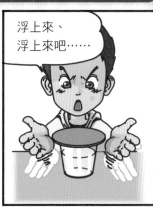

浮上來、浮上來吧……

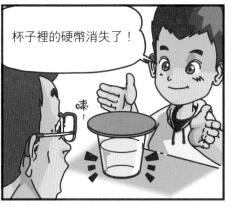

杯子裡的硬幣消失了！

嚇！

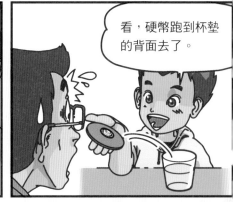

看，硬幣跑到杯墊的背面去了。

 事前準備 在杯墊和裝了水的杯子外側底部，各以雙面膠黏貼一枚十元硬幣。

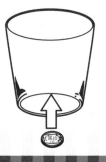

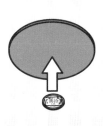

1 將杯子拿到觀眾面前，讓對方看見杯子底部放有一枚硬幣。

2 將杯子放回自己面前，在杯口蓋上杯墊（貼有硬幣的那一面朝下）。

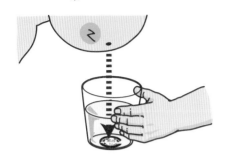

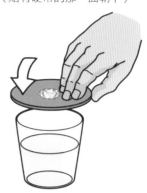

3 攤開手掌並放在杯子的兩側，假裝正引導著硬幣由下往上浮起。

4 一邊說「硬幣跑到杯墊背面了」，一邊翻開杯墊，讓觀眾看見杯墊下的硬幣。

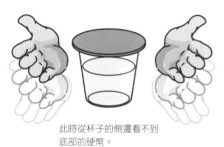

此時從杯子的側邊看不到底部的硬幣。

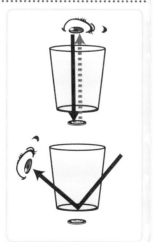

專欄

原理就在「光的前進方式」改變了

我們的眼睛要看見一件東西，必須要有光線照射在上頭，然後反射到眼睛裡才行。

當我們從正上方看裝了水的杯子時，光會筆直的通過水及杯底，碰到硬幣後再反射回來，因此在步驟①看水杯時，能夠看到杯子外側底部的硬幣。

但當我們從側邊看向水杯時，光不能筆直的通過水和杯子前進，碰到杯底就反射出去，無法碰到黏在杯子外側底部的硬幣，因此在步驟②和③時，觀眾就看不到杯子外側底部的硬幣了。

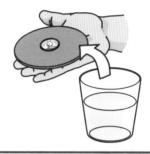

訣竅

◆ 步驟④讓觀眾看杯墊背面的硬幣後，就要馬上把杯墊收起，免得觀眾發現硬幣是以雙面膠黏貼在杯墊上。

◆ 當觀眾看到杯墊背面硬幣的同時，也要趕緊把杯子收起來。

◆ 多嘗試幾次，才能找到適合的杯子和恰當的水量。

穿透杯子的一元硬幣

使用道具：透明杯子、水、一元硬幣兩枚、雙面膠

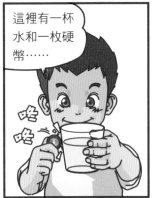

這裡有一杯水和一枚硬幣……

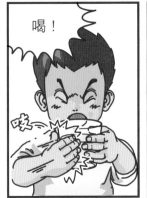

喝！

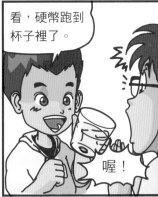

看，硬幣跑到杯子裡了。

喔！

事前準備 將一元硬幣用雙面膠黏在杯子外側的底部，再在杯中倒入水。

水

表演方法

 與觀眾的距離需超過一公尺，讓觀眾以看不見硬幣的角度觀看杯子。

 手拿硬幣，假裝輕敲杯子的側面。

❸ 把硬幣藏在掌心，一邊說「進去了」，一邊傾斜杯口，讓觀眾看見杯子底部事先黏貼好的硬幣。

訣竅

◆ 這個魔術的原理，可以參考第47頁的「光的前進方式改變了」。

◆ 最好使用杯身較厚、底部向內凹的透明杯子。

◆ 每一種杯子看不見杯底硬幣的角度都不太一樣，一定要事先確認。

浮在杯子正中央的冰塊

使用道具：透明杯子、水、沙拉油、冰塊

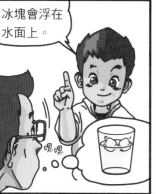

冰塊會浮在水面上。

但只要我吹一口魔法……

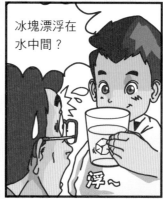

冰塊漂浮在水中間？

事前準備 在杯子裡倒入半杯水，再倒入沙拉油之類的油。

水　油

表演方法

① 站在距離觀眾稍遠的地方，手拿裝有水和油的杯子。

② 假裝在冰塊上吹一口魔法，再把冰塊放進杯中，讓冰塊浮在水中間。

專欄 ## 原理就在「冰塊和各種液體的密度差異」

水和油都是液體，但卻互不相溶。就算攪拌在一起，只要靜置一段時間，油和水就會分離，且油會浮在水面上，這是因為油和水的密度不同。冰塊的密度小於水，但大於油，所以會浮在油和水的中間。

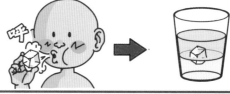

水　　　　油

訣竅

◆ 魔術表演後，可以一邊說「現在我要讓冰塊消失」，一邊放著杯子不再理會，引導觀眾反駁「冰塊只是融化而已」，增加歡樂的氣氛。

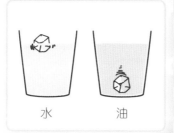

無名指最愛錢？

使用道具：一元硬幣

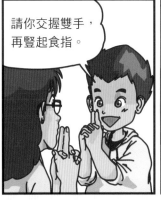

請你交握雙手，再豎起食指。

把硬幣夾在兩根食指間，隨時都可以輕易放開，對吧？

是啊！

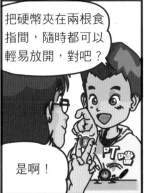

那改用無名指呢？

抖 抖

分開不了……

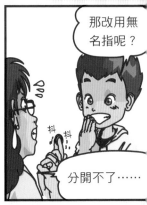

 表演方法

♠ 請觀眾兩手交握，豎起食指，再把硬幣夾進兩指之間。

♠ 請對方確認食指可以輕易放開硬幣。接著再嘗試中指和小指。

對方的手

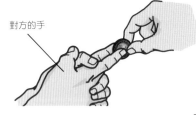

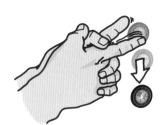

♠ 最後讓對方以無名指夾住硬幣，這時會發現手指沒辦法放開。

抖 抖

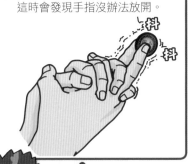

專欄 ### 原理就在「中指與無名指的伸指肌」

　　運動手指需要倚靠手指肌肉的力量，中指和無名指共用一條伸指肌，所以當中指呈彎曲狀態無法移動時，無名指就會無法移動。

中指動不了，無名指也就動不了。

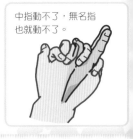

♥**訣竅**♠

◆ 當觀眾用無名指夾住硬幣時，說一句「我要用魔法把你的手指定住」，便能增加驚奇感。

腳被定住,抬不起來了!

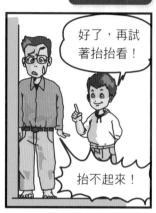

使用道具:牆壁

你能抬起離牆壁較遠的那隻腳嗎?

很簡單啊!

現在請你靠著牆,我要用念力定住你的腳。

喝!

好了,再試著抬抬看!

抬不起來!

表演方法

① 請觀眾站在牆壁旁,抬起距離牆壁較遠的那隻腳。

② 請對方將身體側邊緊靠牆壁,兩腳張開約半步,再假裝「用念力把腳定住」。

喝!

兩腳張開約半步。

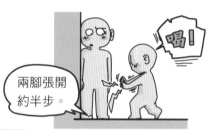

③ 再一次請對方抬起距離牆壁較遠的那隻腳,對方會發現腳抬不起來。

好奇怪!

專欄 **原理就在「腳承受了體重」**

將身體側邊緊靠牆壁時,身體重量就會落在距離牆壁較遠的那隻腳上。如此一來,當然就沒辦法抬起腳了。

牆壁

承受體重

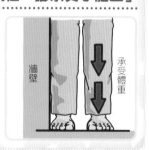

訣竅

◆ 有些人就算將身體側邊靠在牆壁上,還是能將腳微微抬起,這時就必須要求對方「再抬高一點」。

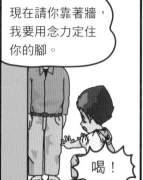

乒乓球飄浮在空中

使用道具：乒乓球、冷風吹風機、圖畫紙、剪刀、膠帶、圖鑑、音樂播放器

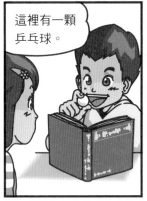

這裡有一顆乒乓球。

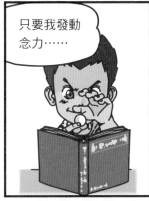

只要我發動念力……

看，球浮起來了。

好神奇！

事前準備　將圖畫紙剪成剛好能包覆吹風機出風口的大小。

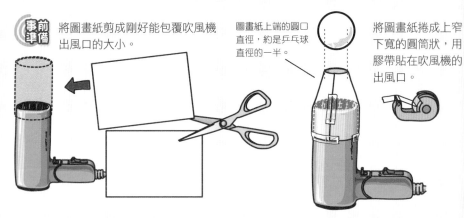

圖畫紙上端的圓口直徑，約是乒乓球直徑的一半。

將圖畫紙捲成上窄下寬的圓筒狀，用膠帶貼在吹風機的出風口。

將吹風機以出風口朝上的方式豎起放置。如果無法豎立，就用腳夾住。

攤開一本圖鑑之類的書，擋在吹風機前方（讓觀眾看不見吹風機）。

運用音樂播放器播放音樂。

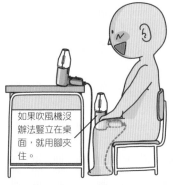

如果吹風機沒辦法豎立在桌面，就用腳夾住。

※音量適中就好，太大聲可能會太過吵雜。

1 將乒乓球交給觀眾，請對方確認沒有動過手腳。

2 拿回乒乓球之後，開啟吹風機的冷風。

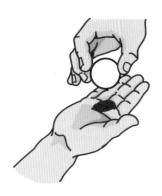

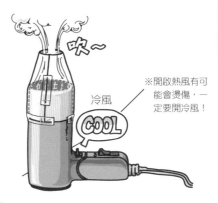

吹～

※開啟熱風有可能會燙傷，一定要開冷風！

冷風

COOL

3 將乒乓球放在吹風機吹出的風上方，放開雙手，乒乓球就會浮在空中。

4 步驟③當乒乓球浮起時，把雙手靠近乒乓球，假裝用念力讓球浮起。

專欄 **原理就在「風力與球的重量達到平衡」**

　　吹風機吹出的風碰到乒乓球時，會產生一股往上的推力。

　　當這股力量與乒乓球的重量達到平衡時，乒乓球就不會往下掉。

風力

乒乓球的重量

訣竅

◆ 如果沒有音樂播放器，不必勉強播放音樂。單純表演乒乓球浮起來的樣子也很有趣。

◆ 如果乒乓球太重浮不起來，可以改用乒乓球大小的保麗龍球。

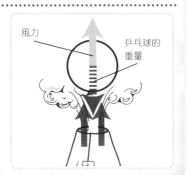

用吸管轉動鉛筆

使用道具：吸管、鉛筆、有瓶蓋的寶特瓶、衛生紙

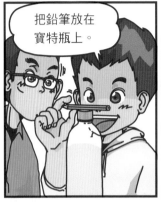

把鉛筆放在寶特瓶上。

接著用吸管慢慢靠近……

沒碰到，鉛筆卻開始轉動了！

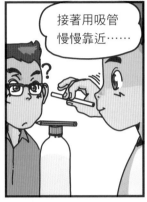

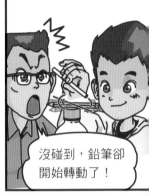

 事前準備

1 把鉛筆放在寶特瓶的瓶蓋上。

最好選擇中央稍微隆起的瓶蓋。

2 用衛生紙在吸管上來回摩擦。

摩擦 摩擦

握住吸管的一端，避免碰觸到吸管的其他地方。

3 將吸管靠近鉛筆，鉛筆就會開始旋轉，就像受到吸引一樣。

轉 轉 轉

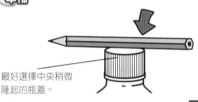

 專欄

原理就在「靜電」

兩種物體互相摩擦，就會產生靜電。

用衛生紙摩擦吸管時，吸管上會帶有較多的負電，而鉛筆上帶有正電，當吸管靠近鉛筆時，鉛筆就會被吸管吸引，而開始轉動。

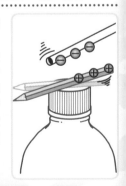

 訣竅

◆ 表演靜電魔術時，最好選擇氣溫低、空氣乾燥的冬天。如果房間裡開了加溼機或空氣清淨機，就有可能會失敗。表演前也別忘了先擦去手上的汗水。

水龍頭的水會轉彎

使用道具：塑膠尺、水龍頭、衛生紙

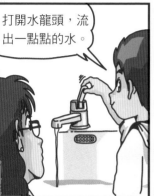

打開水龍頭，流出一點點的水。

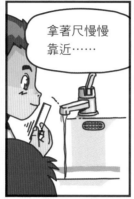

拿著尺慢慢靠近……

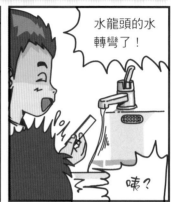

水龍頭的水轉彎了！

咦？

表演方法

1 打開水龍頭，讓細細的水流不間斷的流出來。

2 用衛生紙在塑膠尺上來回摩擦。

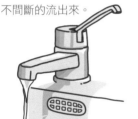

摩擦　摩擦　摩擦　摩擦

抓著塑膠尺的一端，避免直接碰觸到塑膠尺的其他地方。

3 將塑膠尺靠近水流，水流就會受到影響。

注意！別讓塑膠尺碰到水。

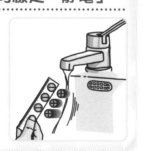

專欄

原理同樣是「靜電」

用衛生紙摩擦塑膠尺時，尺上會帶有較多的負電，而水中帶有正電，因此當尺靠近水流時，水就會受到塑膠尺的影響。

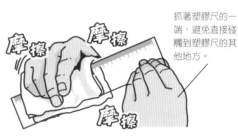

訣竅

◆ 這個魔術和第54頁的魔術一樣，最好在空氣乾燥的冬天表演。

◆ 注意！塑膠尺別太靠近水龍頭的水，一旦碰到了水，就沒辦法繼續表演了。

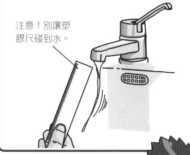

不會從網子縫隙流出來的水

使用道具：透明杯子、細眼網杓、裝了水的臉盆

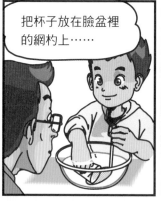

把杯子放在臉盆裡的網杓上……

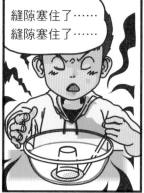

縫隙塞住了……
縫隙塞住了……

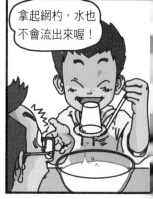

拿起網杓，水也不會流出來喔！

 ❶ 將透明的杯子在臉盆裡倒放，使杯裡裝滿水。

❷ 在水中把杯子放在網杓上。

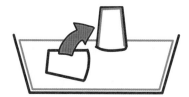

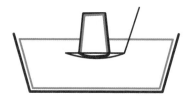

❸ 注意！杯面要維持水平，慢慢的將網杓往上抬起。

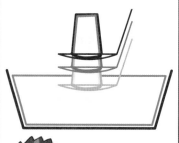

 原理就在「擋住水的空氣力量」

水的表面張力會在網杓的網眼上形成一層薄膜，而在這些填滿網杓網眼的水面下方，有著空氣的力量支撐，所以水就不會流出來。

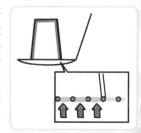

訣竅

◆ 有時水還是會流出來，所以最好在廚房流理臺等不怕弄溼的地方表演。

◆ 表演這個魔術時，動作必須很輕、很慢。

麥茶變成水

使用道具：含碘的漱口水、檸檬汁之類含維生素 C 的液體、透明杯子、湯匙

這裡有一杯麥茶。

我倒入一些魔法液體，攪拌之後……

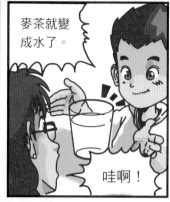

麥茶就變成水了。

哇啊！

 事前準備　在杯子裡倒入半杯水和約2ml的含碘漱口水，製作出看起來像麥茶的液體。

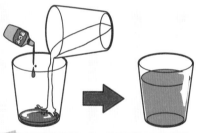

 事欄　## 原理就在「碘與維生素C」

看起來是茶褐色的漱口水，那是因為裡頭含有碘。當碘碰到維生素C時，結構就會被破壞，顏色就不再是茶褐色了。

 表演方法　❶ 讓觀眾看看杯中茶褐色的液體，告訴對方「這是一杯麥茶」。

❷ 一邊說「我現在要倒入一些魔法液體」，一邊倒入檸檬汁，再用湯匙攪拌，液體就會變得像水一樣透明無色。

如果顏色變化不明顯，就要加入更多的檸檬汁。

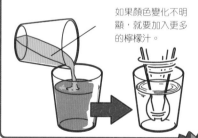

 訣竅

◆ 這個魔術裡的麥茶，其實是漱口水的稀釋液，就算加入了含維生素C的液體，也不會變成真正的水，千萬不能拿來喝。

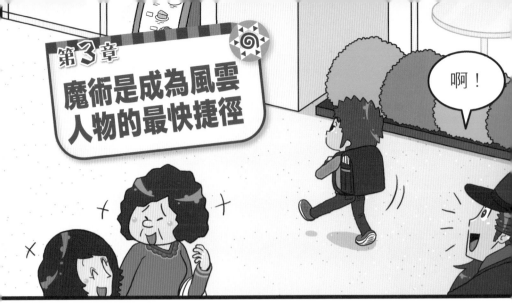

第3章
魔術是成為風雲人物的最快捷徑

啊！

小翔！

啊！

你是哪位？

震驚～

我開玩笑的啦！之前亞瑞斯先生也騙了我好幾次。

原來這個玩笑會讓人這麼難過，以後還是別說了。

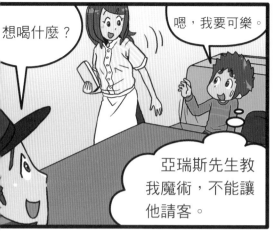

想喝什麼？

嗯，我要可樂。

亞瑞斯先生教我魔術，不能讓他請客。

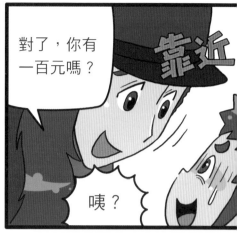

對了，你有一百元嗎？

咦？

他應該只是要拿鈔票變魔術？不會收進自己的口袋吧？

來，拿去。

謝謝！♥

我變了個讓我自己很開心的魔術。

這是教我魔術的費用嗎？

咦？

你不是要用鈔票變魔術嗎？

我開玩笑的啦！

你可千萬別當真唷！

你變了個讓我很生氣的魔術！

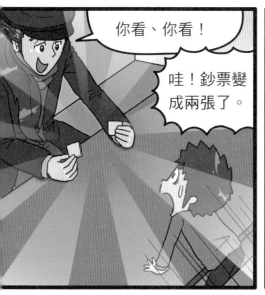

你看、你看！

哇！鈔票變成兩張了。

攤開

攤開

把它攤開⋯⋯

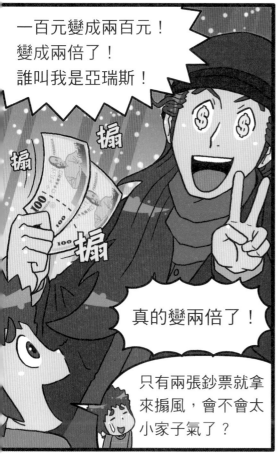

一百元變成兩百元！變成兩倍了！誰叫我是亞瑞斯！

搧

搧

搧

真的變兩倍了！

只有兩張鈔票就拿來搧風，會不會太小家子氣了？

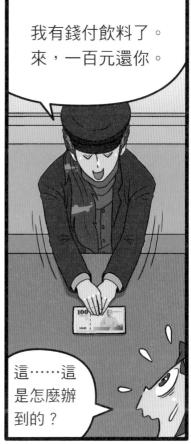

我有錢付飲料了。來，一百元還你。

這⋯⋯這是怎麼辦到的？

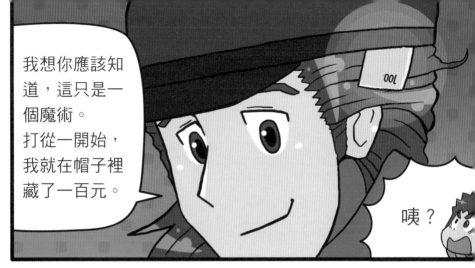

我想你應該知道，這只是一個魔術。
打從一開始，我就在帽子裡藏了一百元。

咦？

我假裝拿鈔票在手肘上蹭啊蹭，其實是在偷偷拿帽子裡的鈔票。

接著，我只要把帽子裡的鈔票和原本的鈔票偷偷疊在一起……

原來如此。

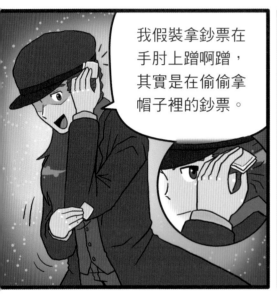

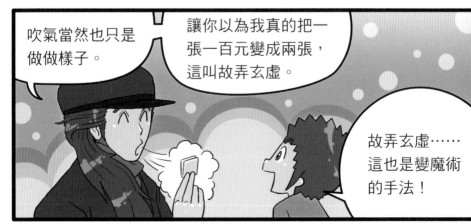

吹氣當然也只是做做樣子。

讓你以為我真的把一張一百元變成兩張，這叫故弄玄虛。

故弄玄虛……這也是變魔術的手法！

我們今天的主題，就用錢來變魔術吧！

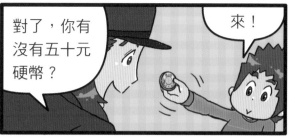

對了，你有沒有五十元硬幣？

來！

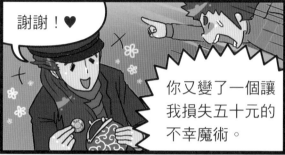

謝謝！♥

你又變了一個讓我損失五十元的不幸魔術。

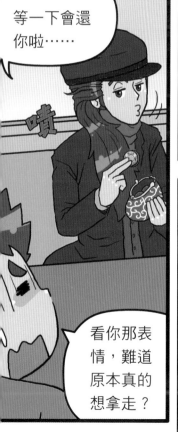

等一下會還你啦……

噴

看你那表情，難道原本真的想拿走？

好，那我開始了！這裡有個五十元硬幣！

現在我把硬幣放在左手。

再重新接住！

看，硬幣消失了。

跑去哪裡了？

咻

看我把硬幣扔出去……

這和上次的奇異筆不一樣，你並沒有藏在手裡……

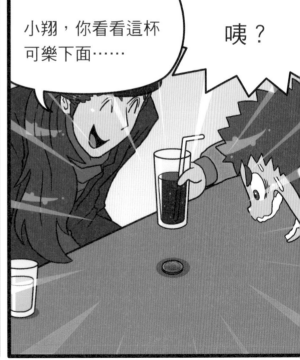

小翔，你看看這杯可樂下面……

咦？

這個魔術其實非常簡單。

我只是假裝把硬幣放在左手手掌，然而硬幣一直在我的右手裡。

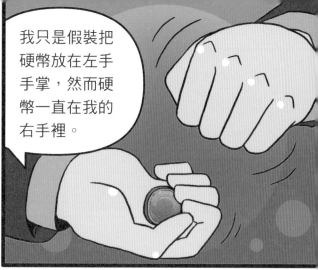

當我做出丟硬幣的動作時，觀眾會被我的視線影響，跟著一起往上看。

但硬幣怎麼會出現在這杯可樂下面？

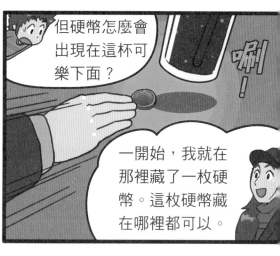

一開始，我就在那裡藏了一枚硬幣。這枚硬幣藏在哪裡都可以。

這時，我就可以偷偷的把右手的硬幣放在膝蓋上。

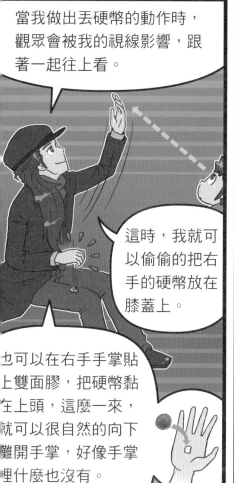

也可以在右手手掌貼上雙面膠，把硬幣黏在上頭，這麼一來，就可以很自然的向下離開手掌，好像手掌裡什麼也沒有。

變魔術時，我喜歡讓消失的東西從各種不同的地方跑出來。

思考硬幣在哪裡也很有意思！

小翔，如果你學會很多這樣的魔術，就能成為學校裡的風雲人物。

我……我也能成為風雲人物？

只要稍微練習，我應該也做得到。

看的人一定會覺得既驚奇又有趣的。

你又來了，別說「做不到」這種話！

啊！

不過，要很會踢足球或彈鋼琴，得付出相當多的努力。

而且需要練習很久才有可能實現。

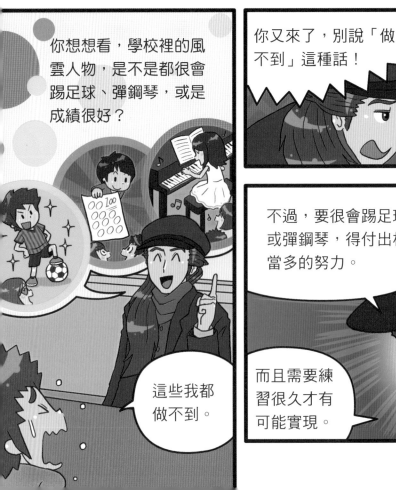

你想想看，學校裡的風雲人物，是不是都很會踢足球、彈鋼琴，或是成績很好？

這些我都做不到。

相較之下，變魔術就不需要那麼長的練習時間。

所以變魔術是成為風雲人物的最快途徑！

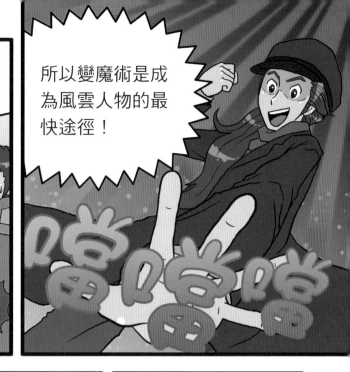

有些魔術甚至只要稍微練習一下，就能做到。

不過如果要成為職業的魔術師，還是得付出比別人更多的努力才行。

嗯

不行！
你現在還在練習階段。

好，明天我就去學校表演魔術，成為風雲人物！

我完全沒有進步嗎？

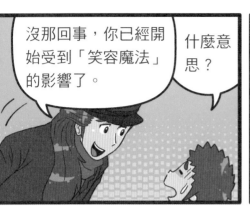
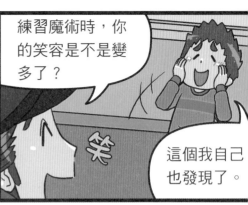

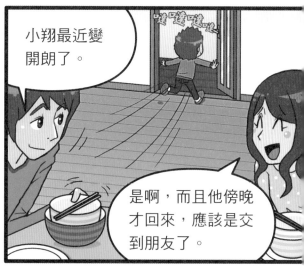

好好吃，我吃完了！

小翔最近變開朗了。

是啊，而且他傍晚才回來，應該是交到朋友了。

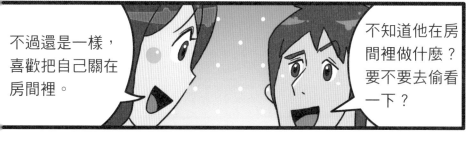

不過還是一樣，喜歡把自己關在房間裡。

不知道他在房間裡做什麼？要不要去偷看一下？

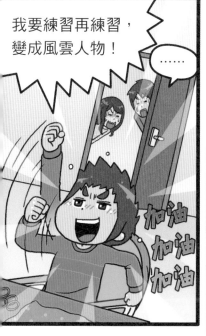

我要練習再練習，變成風雲人物！

……

加油加油加油

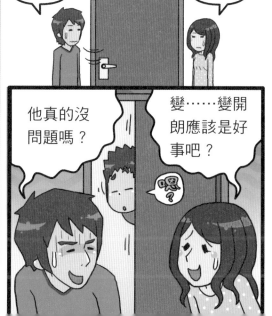

……

……

他真的沒問題嗎？

變……變開朗應該是好事吧？

嗯？

奇妙的硬幣和鈔票魔術

硬幣和鈔票是變魔術時經常使用到的小道具！以下將介紹幾個使用硬幣或鈔票的奇妙魔術。

一元硬幣變成十元硬幣

使用道具：一元硬幣、十元硬幣、雙面膠

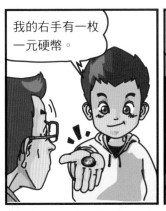

我的右手有一枚一元硬幣。

我一邊施展念力，一邊把硬幣放在左手。

變成十元硬幣了。

事前準備 用雙面膠把一元硬幣黏在右手掌心。

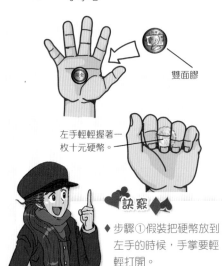

雙面膠

左手輕輕握著一枚十元硬幣。

訣竅

◆ 步驟①假裝把硬幣放到左手的時候，手掌要輕輕打開。

表演方法 ♠ 1 讓觀眾看見右手的一元硬幣，再假裝把一元硬幣放到左手。

用力握緊

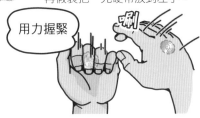

♣ 2 假裝施展念力，迅速把右手移開，張開左手，讓觀眾看見原本放在左手裡的十元硬幣。

張開

放進杯子裡的一元硬幣變成十元硬幣

使用道具：一元硬幣、十元硬幣、釣魚線、膠帶、馬克杯、湯匙

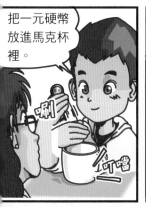

把一元硬幣放進馬克杯裡。

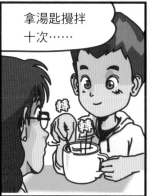

拿湯匙攪拌十次……

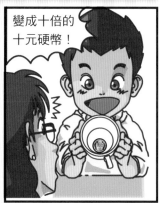

變成十倍的十元硬幣！

 事前準備 用釣魚線和膠帶將一元硬幣黏貼在右手掌心。

 釣魚線不能太長，否則硬幣會露出來。

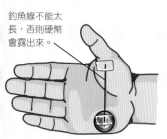

用右手無名指和小指偷偷夾住一枚十元硬幣。貼著膠帶的一元硬幣則以大拇指和食指捏著，好讓觀眾看見。

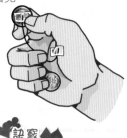

 表演方法

♠ 假裝把一元硬幣扔進馬克杯裡，其實是讓手中藏著的十元硬幣掉進杯子裡。

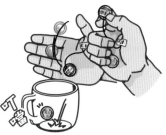

♣ 用湯匙在杯裡攪拌十次之後，讓對方看看杯子裡的十元硬幣。

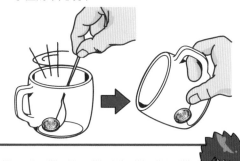

訣竅

◆ 步驟②時，可以先將湯匙放在觀眾看不到的地方。如此一來，就可以趁拿湯匙的時候，取下右手裡的一元硬幣和釣魚線。

「還是五十一元」的魔術

使用道具：五十元硬幣、一元硬幣兩枚

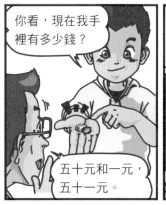

你看，現在我手裡有多少錢？

五十元和一元，五十一元。

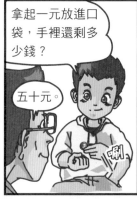

拿起一元放進口袋，手裡還剩多少錢？

五十元。

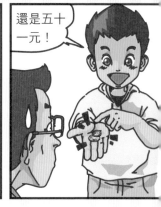

還是五十一元！

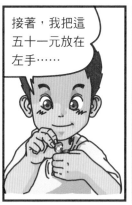

接著，我把這五十一元放在左手……

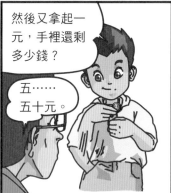

然後又拿起一元，手裡還剩多少錢？

五……五十元。

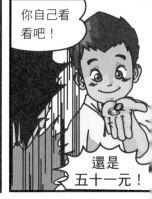

你自己看看吧！

還是五十一元！

事前準備

準備兩枚一元硬幣和一枚五十元硬幣，像圖示這樣交疊，放在右手手掌上。

交疊順序為一元、五十元、一元。

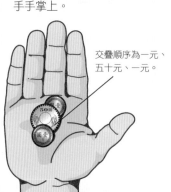

表演方法

❶ 打開右手手掌，讓觀眾看見五十一元。

其實五十元硬幣底下還有一枚一元硬幣。

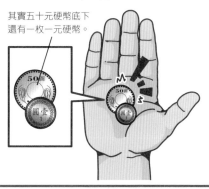

2 用左手取走一元，假裝放進口袋裡，其實偷偷以手指夾住。

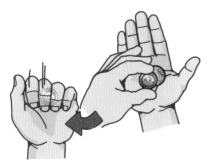

3 右手輕輕握拳，翻轉手腕讓拳心朝下，使裡頭的硬幣落在手指上。一邊問「手裡有多少錢」，一邊輕輕搖晃讓硬幣碰撞發出聲音。

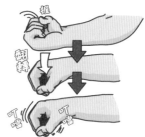

4 翻轉右手腕，打開手掌，讓對方看見五十元和一元硬幣。

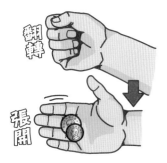

5 將左手豎起並輕輕握拳，把右手的五十元及一元硬幣塞進去。再從左手裡取出一枚一元硬幣，放進口袋裡。

左手裡原本就有一枚一元硬幣，塞進硬幣時要小心別碰撞發出聲音。

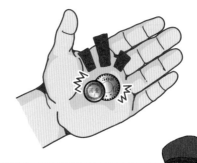

6 一邊問「我的左手裡有多少錢」，一邊翻轉左手並搖晃，發出硬幣碰撞聲。

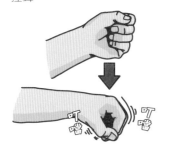

7 翻轉左手腕，打開手掌，讓對方看見五十元及一元硬幣。

 訣竅

◆ 步驟③時，讓硬幣落在手指上，翻轉手腕並張開手掌，一元硬幣自然會跑到五十元硬幣的上頭。

一元變成一百倍

使用道具：一元硬幣、五十元硬幣兩枚

這裡有個一元硬幣。

是啊。

看我施加念力……

亞瑞斯

變成兩枚五十元硬幣！價值變成一百倍！

事前準備 將兩枚五十元硬幣重疊，像圖示一樣用左手大拇指和食指夾住。

左手必須讓對方看不見手中的五十元硬幣。

（也可以把左手放在桌子底下。）

對方看起來像這樣。

表演方法 ❶ 右手拿著一元硬幣，呈現給觀眾看，左手靜靜放在旁邊。

❷ 一邊說「我把一元硬幣換到左手」，一邊如圖示將右手的一元硬幣迅速放進左手的大拇指和食指之間。

左手可以擱在桌上或垂到桌下。

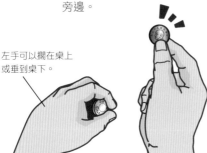

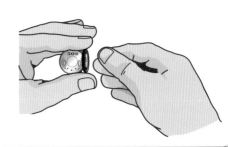

3 舉起左手，讓對方看見一元硬幣，一邊將左手手腕往左轉半圈。

手腕轉半圈後，從側邊更不容易看見夾在大拇指與食指間的五十元硬幣。

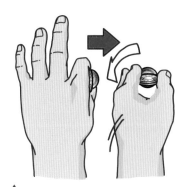

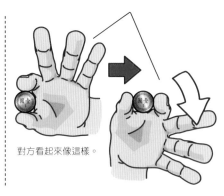

對方看起來像這樣。

4 左手維持步驟③的動作，右手假裝施展念力。

5 迅速將右手大拇指滑向左手的一元硬幣下方，讓一元硬幣翻轉90度，移動到五十元硬幣下方，三枚硬幣重疊。

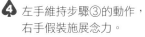

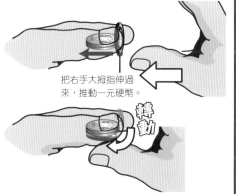

把右手大拇指伸過來，推動一元硬幣。

轉動

6 左右手各拿起一枚五十元硬幣，讓觀眾看（一元硬幣藏在其中一枚五十元硬幣後面）。

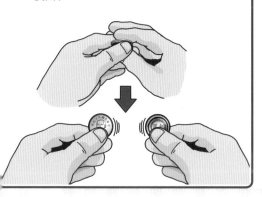

訣竅

◆ 表演前做準備時，大拇指和食指夾住五十元硬幣的位置要接近虎口一些。如果夾得太前面，步驟②放進一元硬幣時，可能會與五十元硬幣碰撞發出聲音。

◆ 表演這個魔術動作必須迅速，如果做得太慢，可能會被觀眾發現藏在手裡的五十元硬幣。不過動作並不難，只要多練習幾次一定能成功。

穿過撲克牌的五十元硬幣

使用道具：紙製撲克牌中的人物牌、五十元硬幣、美工刀、尺

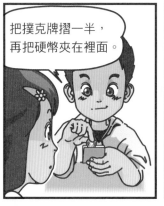

把撲克牌摺一半，再把硬幣夾在裡面。

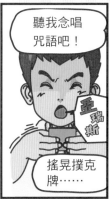

聽我念唱咒語吧！

搖晃撲克牌……

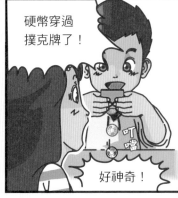

硬幣穿過撲克牌了！

好神奇！

事前準備 在撲克牌人物牌的外框線上，割出一條五十元硬幣能夠通過的開口。

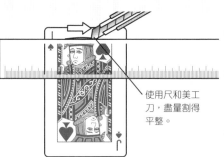

使用尺和美工刀，盡量割得平整。

表演方法 ♠ 1 用手指遮住撲克牌上的割痕，在觀眾看完撲克牌後，把撲克牌對摺。

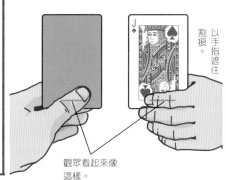

以手指遮住割痕。

觀眾看起來像這樣。

♠ 2 拿起撲克牌，讓撲克牌上的割痕朝向自己，再把五十元硬幣塞入割痕裡。

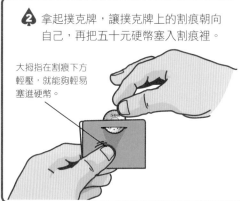

大拇指在割痕下方輕壓，就能夠輕易塞進硬幣。

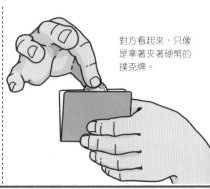

對方看起來，只像是拿著夾著硬幣的撲克牌。

3 用大拇指扶住硬幣，再用食指把硬幣往下推。

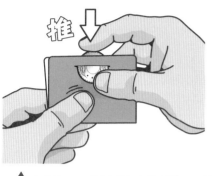

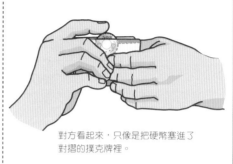

對方看起來，只像是把硬幣塞進了對摺的撲克牌裡。

4 如圖示，一邊用手指夾住硬幣，一邊念咒語和搖晃撲克牌。

觀眾看起來像這樣。

5 一放開大拇指，硬幣就會落下，對方看起來就像是硬幣穿透了撲克牌。

6 再次用手指遮住割痕，攤開撲克牌，一邊讓對方看一邊說「撲克牌中央可沒有破洞」。

🔷訣竅♠

◆ 步驟①在摺撲克牌時，要小心別被發現割痕。使用人物牌，割痕較不容易被發現。

瞬間移動到盒子裡的一元硬幣

使用道具：一元硬幣兩枚、十元硬幣、撲克牌盒或零食盒、雙面膠

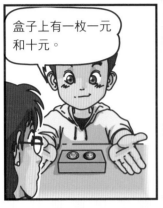

盒子上有一枚一元和十元。

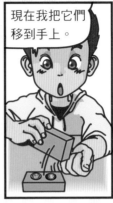

現在我把它們移到手上。

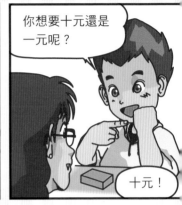

你想要十元還是一元呢？

十元！

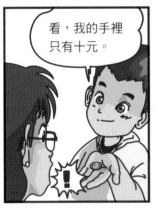

看，我的手裡只有十元。

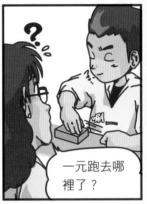

一元跑去哪裡了？

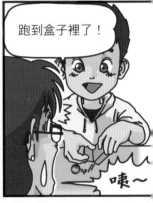

跑到盒子裡了！

唉～

事前準備 在盒子裡放入一枚一元硬幣，再蓋上盒蓋。

用雙面膠在盒子上方黏貼一枚一元硬幣，旁邊放置一枚十元硬幣。

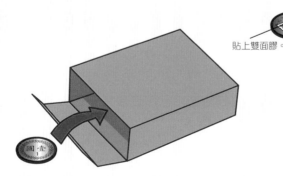

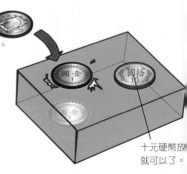

貼上雙面膠。

十元硬幣放就可以了。

78

1 讓觀眾看見盒子上的十元硬幣
與一元硬幣。

2 將盒子往自己的方向傾倒,好讓十元硬
幣掉在手上並握住。接著,再把盒子翻
過來,放在手邊。

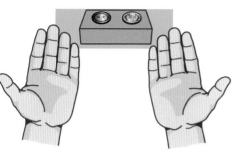

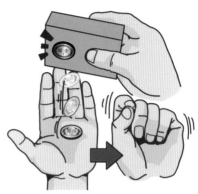

3 詢問對方「想要十元還是一元」。

4 當對方說出「十元」後,讓對方看看手
裡的十元硬幣。

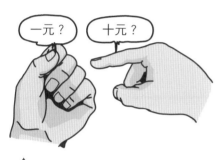

一元? 十元?

5 一邊說「一元跑到盒子裡了」,一
邊打開盒子,倒出藏在裡頭的一元
硬幣。

6 步驟④時,就算對方說「一元」,也
可以回答「可是我手裡只有十元」,
然後同樣進行步驟⑤。

訣竅

◆ 步驟②翻轉盒子時,放置盒子的地點與貼在盒上的一元硬幣可能會互相碰撞
發出聲音。可以先鋪一條手帕,把盒子放在手帕上,就不容易發出聲音了。

吹一口氣就會瞬間移動的十元硬幣

使用道具：十元硬幣兩枚、手帕、書

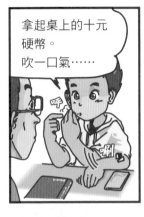

拿起桌上的十元硬幣。
吹一口氣……

呼

刷

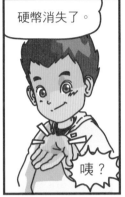

硬幣消失了。

咦？

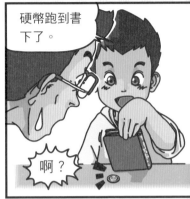

硬幣跑到書下了。

啊？

事前準備 把手帕、十元硬幣和書放在桌面，再把另一個十元硬幣藏在書下。

將手帕摺疊，開口朝右放置。

表演方法 ♠ 假裝用左手拿起十元硬幣，其實是迅速的用大拇指把硬幣彈到手帕底下。

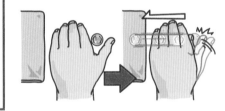

♠ 假裝手裡握有十元硬幣，並往手上吹氣。

假裝硬幣在手裡（其實並沒有硬幣）。

♠ 攤開手，讓觀眾以為硬幣不見了。

♠ 一邊說「硬幣跑到書下了」，一邊拿起書，讓對方看見硬幣。

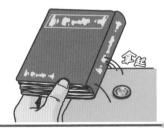

拿起

訣竅

♦ 在準備時，硬幣可以藏在任何自己喜歡的地方，不見得要藏在書底下。
♦ 步驟②時看著自己的手，更能讓對方感覺手裡真的有硬幣。

不會垮掉的鈔票橋

使用道具：一百元鈔票、五十元硬幣、紙質撲克牌兩張

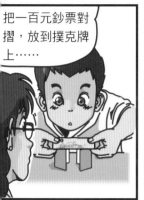

把一百元鈔票對摺，放到撲克牌上……

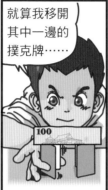

就算我移開其中一邊的撲克牌……

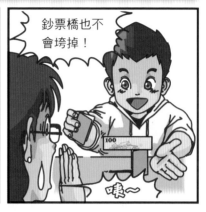

鈔票橋也不會垮掉！

嘿～

 事前準備 分別將兩張撲克牌對摺後豎起，相隔的距離約是鈔票的寬度。

距離約是一張鈔票。

表演方法 ❶ 把五十元硬幣藏在左手，將百元鈔票朝向自己對摺。

朝向自己對摺。

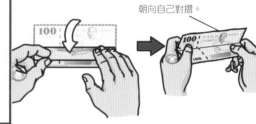

❷ 偷偷把硬幣放進鈔票內凹處，再把鈔票放在撲克牌上。

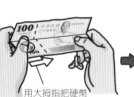

用大拇指把硬幣偷偷放進鈔票內。

❸ 輕輕的把另一側的撲克牌移開。因為硬幣重量的關係，所以鈔票不會垮下來。

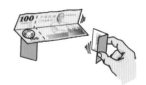

 訣竅

◆ 硬幣放在什麼位置，鈔票橋才不會垮下，必須事先確認清楚。

◆ 步驟②將硬幣放進鈔票裡而不被發現，必須多練習幾次。

刺穿鈔票的鉛筆

使用道具：一百元鈔票、鉛筆

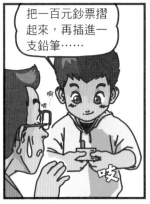

把一百元鈔票摺起來，再插進一支鉛筆……

啊喂

咳

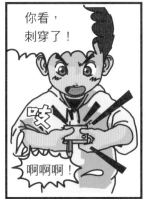

你看，刺穿了！

咳

啊啊啊！

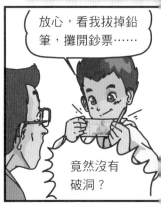

放心，看我拔掉鉛筆，攤開鈔票……

竟然沒有破洞？

事前準備 在一百元鈔票上留下清晰的摺三等分痕跡，以及對摺的痕跡。

將一百元鈔票從右下角掀起，對齊對摺線往左上翻摺，確實留下摺痕。

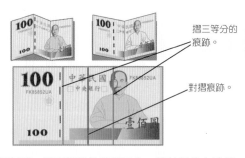

摺三等分的痕跡。

對摺痕跡。

摺好後，用手指按住鈔票下方，將鈔票的右邊線對齊摺三等分的左邊摺線，往左翻摺。如圖示，在下方確實留下摺痕。

攤開鈔票後，會出現如圖示的摺痕。

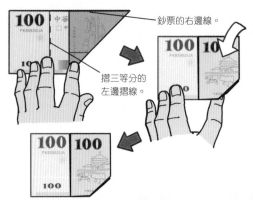

鈔票的右邊線。

摺三等分的左邊摺線。

❶ 假裝將鈔票摺三等分，其實是照著「事前準備」時留下的摺痕摺起。

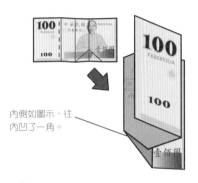

內側如圖示，往內凹了一角。

❷ 將鈔票凹一角的那一面朝向自己，把鉛筆夾進去，從外側以手指將鈔票按住。

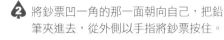

❸ 將鉛筆的另一頭抵在自己的身上，鈔票及鉛筆的尖端微微往下傾斜。

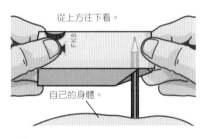

從上方往下看。

自己的身體。

❹ 將鈔票慢慢往自己的方向拉。對方看起來，就好像是鉛筆刺穿了鈔票。

❺ 一手拿著鉛筆，一手拿著鈔票，將鉛筆拔出來。

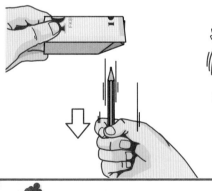

❻ 將鈔票揉成一團，一邊說「破洞消失了」，一邊攤開鈔票。

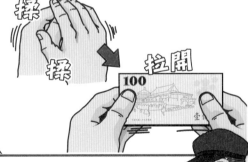

揉
揉
拉開

訣竅

◆ 這個魔術得在鈔票上留下清晰的摺痕，步驟❻攤開時，可能會讓觀眾發現摺痕不對勁。所以在攤開之前，先把鈔票揉一揉。

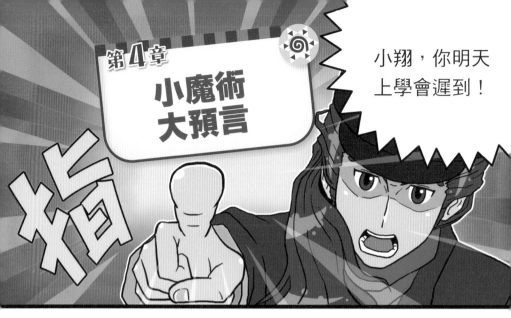

第4章
小魔術大預言

小翔，你明天上學會遲到！

你昨天這麼說，我今天真的遲到了……

你怎麼會知道？

咖啡

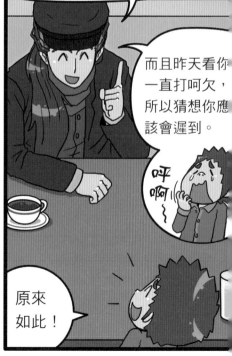

我開玩笑的啦！其實是因為你說你每天晚上都練習魔術到很晚，

而且昨天看你一直打呵欠，所以猜想你應該會遲到。

呼啊～

原來如此！

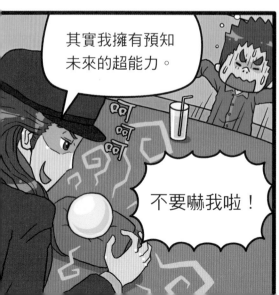

其實我擁有預知未來的超能力。

不要嚇我啦！

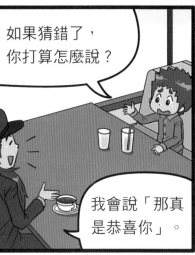

如果猜錯了，你打算怎麼說？

我會說「那真是恭喜你」。

就這樣？

或是建議你「明天也要小心別遲到」。

不在乎

說的也是，這世界上哪有什麼預知能力。

魔術裡的預言，可是百分之百會猜中唷！

不可能吧？

真的啦！我們今天就來試試看吧！

我們使用撲克牌，來一場預言魔術！

華麗

好厲害，不愧是真正的魔術師！

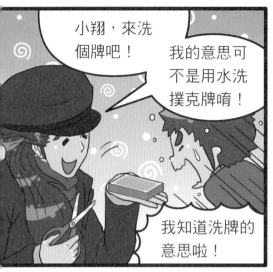

小翔，來洗個牌吧！

我的意思可不是用水洗撲克牌唷！

我知道洗牌的意思啦！

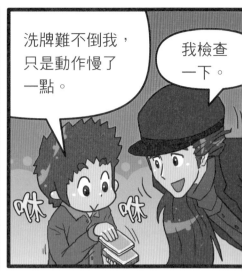

洗牌難不倒我，只是動作慢了一點。

我檢查一下。

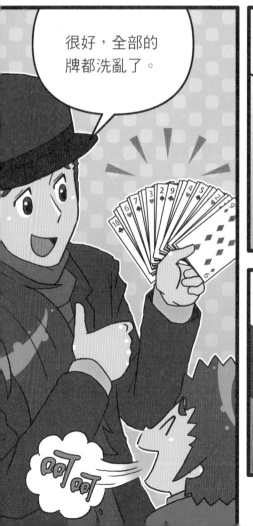

很好，全部的牌都洗亂了。

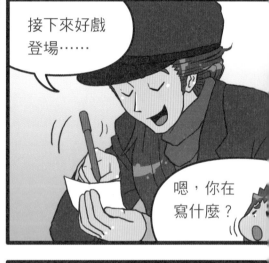

接下來好戲登場……

嗯，你在寫什麼？

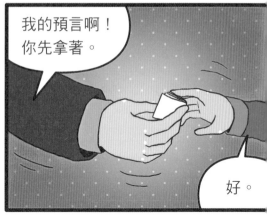

我的預言啊！你先拿著。

好。

好，現在換我洗牌，你覺得洗得差不多了就喊「停」。

咻 咻

時機真難抓……

停！

OK！

停止

成功了!!

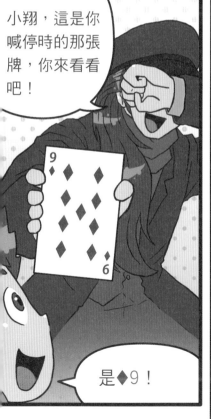

小翔，這是你喊停時的那張牌，你來看看吧！

9 ♦ 6

是♦9！

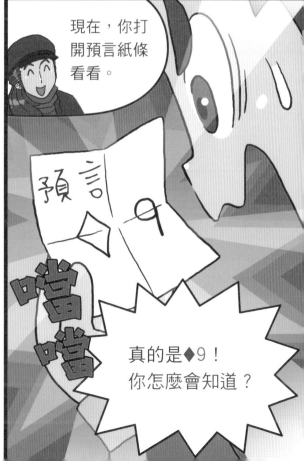

現在，你打開預言紙條看看。

預言 ♦9

嗚嗚

真的是♦9！你怎麼會知道？

我什麼都沒做呀！剛開始洗牌和後來喊停的，都是小翔吧？

其實當我在檢查你的洗牌成果時，我就偷偷記下最後一張牌了。

嗯……亞瑞斯先生，難道你真的有預知能力？

於是，我把那張牌的花色和數字寫在紙上……

換我洗牌時，我悄悄的把下半疊的牌抓在手裡。

每一次洗牌，我都從那半疊牌的上面移動一些牌到原本的牌堆裡。

當你喊停時，我就抽出那半疊牌的最後一張給你看。

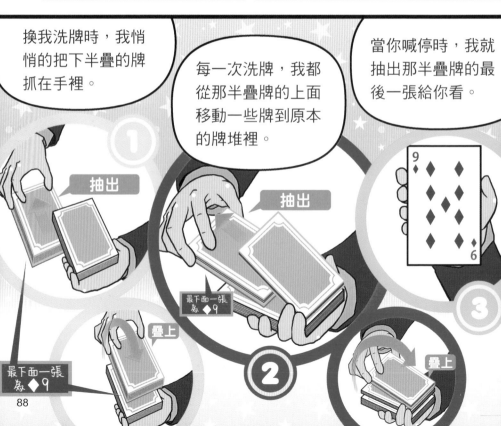

抽出

抽出

最下面一張為 ◆9

疊上

最下面一張為 ◆9

疊上

88

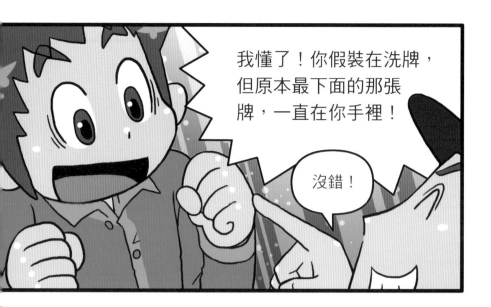

我懂了！你假裝在洗牌，但原本最下面的那張牌，一直在你手裡！

沒錯！

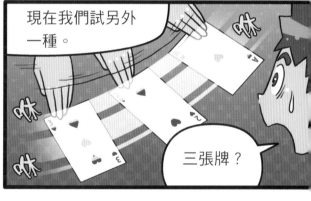

現在我們試另外一種。

三張牌？

這類以預言或讀心為主題的魔術……

就稱為心理魔術。

簡直像超能力一樣！

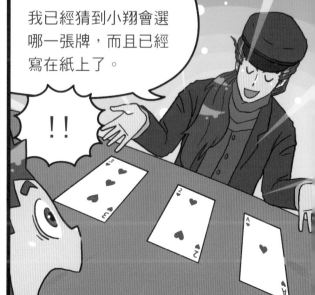

我已經猜到小翔會選哪一張牌，而且已經寫在紙上了。

！！

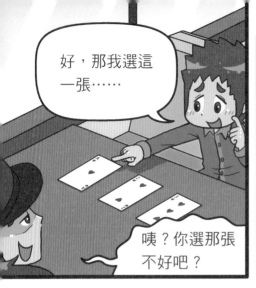

好，那我選這一張……

咦？你選那張不好吧？

不然，這張好了……

咦？

難不成我一定得選你寫下的那張牌？

我開玩笑的啦！誰叫我是亞瑞斯。

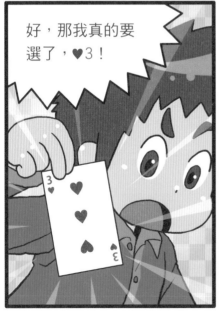

好，那我真的要選了，♥3！

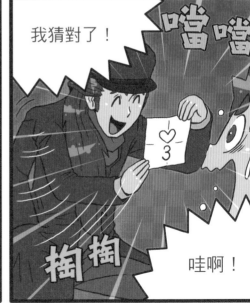

我猜對了！

嗙嗙

掉掉

哇啊！

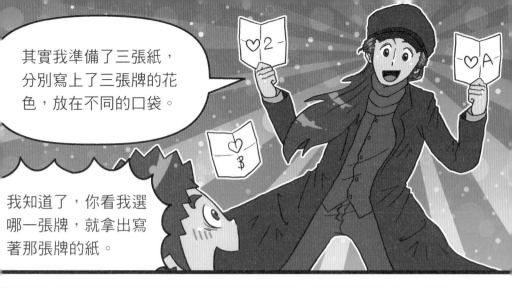

其實我準備了三張紙，分別寫上了三張牌的花色，放在不同的口袋。

我知道了，你看我選哪一張牌，就拿出寫著那張牌的紙。

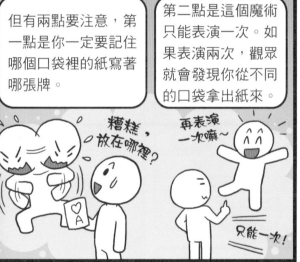

但有兩點要注意，第一點是你一定要記住哪個口袋裡的紙寫著哪張牌。

第二點是這個魔術只能表演一次。如果表演兩次，觀眾就會發現你從不同的口袋拿出紙來。

糟糕，放在哪裡？

再表演一次嘛～

只能一次！

我把撲克牌和紙都送給你，你回家好好練習吧！

今天的魔術課到這為止。

心理魔術好有趣，真想趕快表演看看。

咦？那不是隔壁正在讀二年級的弟弟嗎？

○花公園

你們兩個，要不要看我變魔術？

亞瑞斯先生說還在練習階段，不能隨便表演給別人看。

剛剛那三張牌的心理魔術，應該不需要練習吧？

興奮

緊張緊張

變魔術？我要看！

等等，他是誰啊？

好像是四年級的小翔哥哥吧？

連住在隔壁的弟弟也不認得我……

預言是什麼意思？

你們連預言也不知道？

你們看，這裡有三張牌。

我已經預言出你們會選的牌，而且寫在紙上了。

選牌就行了嗎？

總之，我把你們會選的牌寫在紙上了。

但是只能從這三張牌裡面選唷！

我……我的意思是只能選一張……

慌張慌張

你剛剛又沒說……

這張！

這張！

真是莫名其妙，不然這張好了。

驚

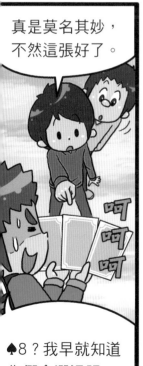

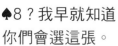

♠8？我早就知道你們會選這張。

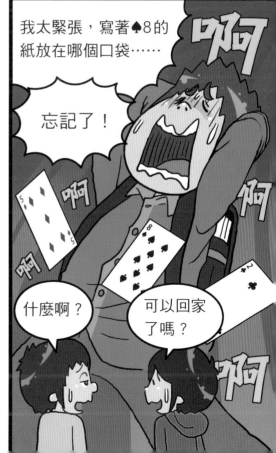

我太緊張，寫著♠8的紙放在哪個口袋……

忘記了！

啊

什麼啊？

可以回家了嗎？

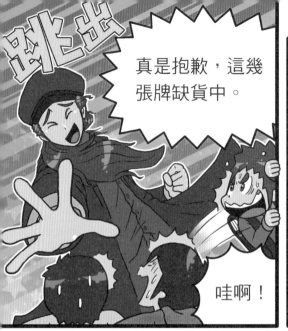

真是抱歉，這幾張牌缺貨中。

跳出

哇啊！

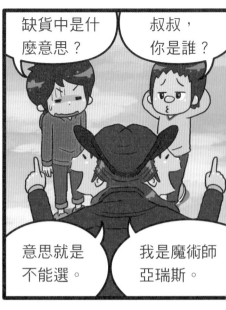

缺貨中是什麼意思？

叔叔，你是誰？

意思就是不能選。

我是魔術師亞瑞斯。

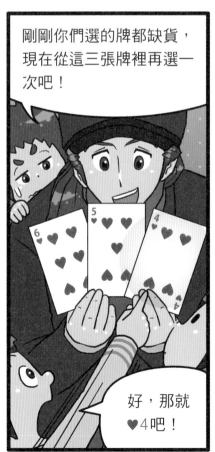

剛剛你們選的牌都缺貨，現在從這三張牌裡再選一次吧！

好，那就♥4吧！

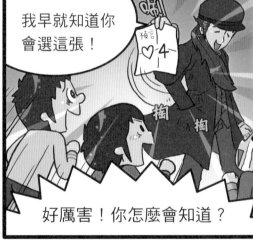

我早就知道你會選這張！

預言 ♥4

掏 掏

好厲害！你怎麼會知道？

……

……

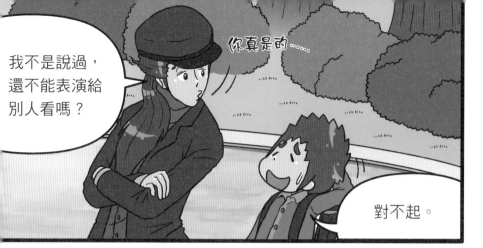

我不是說過，還不能表演給別人看嗎？

你真是的……

對不起。

而且你剛剛太緊張了。

你沒猜到他們會各選一張吧？

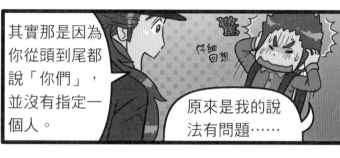

其實那是因為你從頭到尾都說「你們」，並沒有指定一個人。

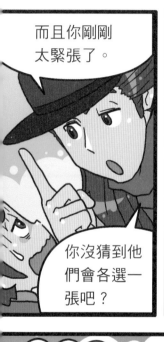

驚

仔細回想

原來是我的說法有問題……

亞瑞斯先生，你是職業魔術師，一定不會失敗或慌張吧？

才沒那回事。

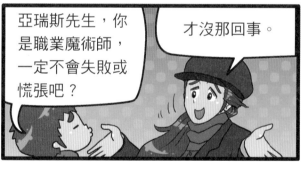

有時明明表演相同的魔術，觀眾的反應卻很冷淡。

哇！

糟糕，失敗了……

你選的是這張吧？

靜

就算是表演很多次的魔術，有時候也會失敗。

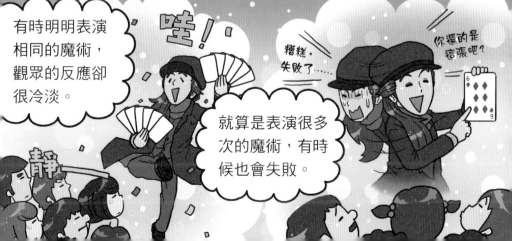

但不論遇到什麼情況，我一定保持「微笑的撲克臉」。

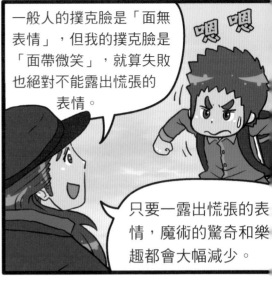

一般人的撲克臉是「面無表情」，但我的撲克臉是「面帶微笑」，就算失敗也絕對不能露出慌張的表情。

嗯 嗯

只要一露出慌張的表情，魔術的驚奇和樂趣都會大幅減少。

身為魔術師，不管遇上什麼意外狀況，都必須冷靜應對，讓觀眾感到開心才是最大的目的。

職業魔術師真不好當。

雖然要做到不是很容易……

不過，幸好這次的觀眾是你的鄰居弟弟，如果是同學，一定會更慘吧！

因為同學和你很熟，一定會想盡辦法揭穿你的魔術手法。

他是怎麼變的？

我一定要揭穿。

在那種氣氛下變魔術，很容易失敗。

這樣的話，我不就永遠沒辦法變魔術給別人看了？

你應該盡量累積在別人面前變魔術的經驗，久了就不會緊張了。

不能變給鄰居弟弟看，也不能變給同學看，那我要變給誰看？

表演魔術的對象並不是只有鄰居弟弟。

有些經常在小翔身邊的人，一定會願意幫助你的。

咦？

經常在我身邊？

看穿心思的心理魔術

所謂心理魔術，指的就是能夠預測觀眾所選的紙牌，或看穿觀眾心思的魔術。以下將介紹一些肯定能讓人大吃一驚的心理魔術。

預言用光紙牌的魔術

使用道具：撲克牌、筆

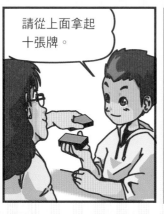

請從上面拿起十張牌。

我拿起二十張。

我們輪流打出一張牌。

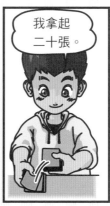

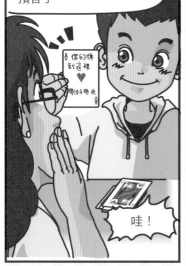

當你手上已經沒有牌時，我的下一張牌上已經寫下預言了。

哇！

事前準備

挑一張撲克牌，在上面寫下「你的牌到這裡剛好用光」。

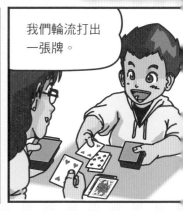

♠ 你的牌到這裡 ♥ 剛好用光

最好使用「♥」之類空白處較多的牌。

將這張預言牌放在牌堆從上方數來的第二十一張。

第二十一張

把牌堆翻過來看會是這樣。

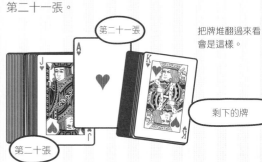

剩下的牌

第二十張

1 請觀眾從牌堆上方拿走十張牌。

2 自己則是將剩下的牌從上面一張一張移到旁邊，數二十張。

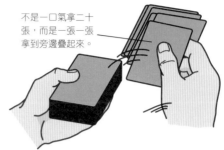

不是一口氣拿二十張，而是一張一張拿到旁邊疊起來。

3 放下剩下的牌堆，把那二十張牌拿在手上。

拿起二十張牌。

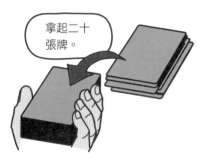

4 從對方開始，輪流從牌的上方拿起一張，翻開並放到桌上。

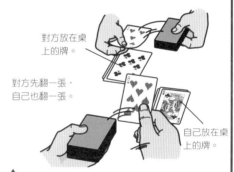

對方放在桌上的牌。

對方先翻一張，自己也翻一張。

自己放在桌上的牌。

5 輪流翻出手上的牌，等待對方把手上的牌翻完。

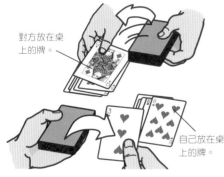

對方放在桌上的牌。

自己放在桌上的牌。

6 當對方翻出最後一張牌後，自己翻出的牌一定是預言牌。

對方翻出的最後一張牌。

你的牌到這裡

剛好有用光

訣竅

◆ 這個魔術只要準備工作與表演步驟沒有出錯，最後一定能成功。因此一定要牢牢記住準備方式及步驟，別慌了手腳。

轉向背後猜牌

請抽出一張牌並記住。

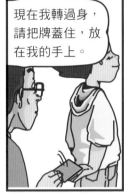

現在我轉過身，請把牌蓋住，放在我的手上。

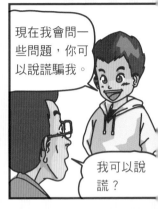

現在我會問一些問題，你可以說謊騙我。

我可以說謊？

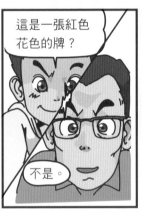

這是一張紅色花色的牌？

不是。

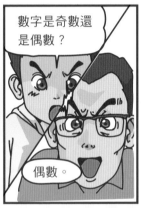

數字是奇數還是偶數？

偶數。

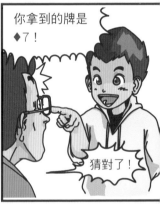

你拿到的牌是 ◆7！

猜對了！

表演方法

♠ 洗牌後請觀眾抽一張牌，並請觀眾記住那張牌，剩下的牌放在旁邊。

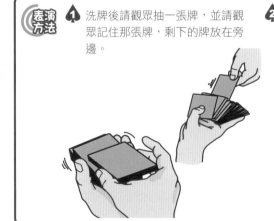

② 轉過身並把手伸到背後，說「請把牌蓋住（花色和數字朝下），放在我的手上」。

3 放在背後的手中拿著牌，把身體轉回來，偷偷撕下牌的右上角，藏在右手裡。

4 用左手遮住牌的缺角處，一邊說「請放心，牌還在我背後」，同時再度轉過身，讓對方看見牌。

用左手遮住缺角處。

5 趁這時偷看剛剛撕下的一角，記住花色和數字。

6 再度把身體轉回來，告訴對方「現在我會問一些問題，你可以說謊騙我」。

7 隨便問一些問題，例如「花色是黑色還是紅色」或「數字是偶數還是奇數」。

黑色？
紅色？

紅色

8 問幾個問題後，就說「我知道了」，說出步驟⑤記住的花色和數字。

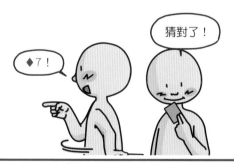

猜對了！

♦7！

♥ 訣竅 ♠

◆ 必須蓋住撲克牌，花色和數字才會在右上角，因此一定要請對方把牌蓋住。

◆ 步驟⑤時記住了花色和數字後，若能在步驟⑥時，偷偷把缺角藏進口袋裡，那就更沒有破綻了。

背對著猜出對方選的信封

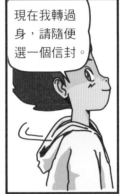

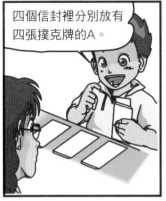

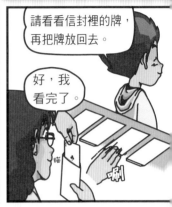

使用道具：撲克牌Ａ四張、信封四個

四個信封裡分別放有四張撲克牌的Ａ。

現在我轉過身，請隨便選一個信封。

請看看信封裡的牌，再把牌放回去。

好，我看完了。

我知道了，是這個信封！

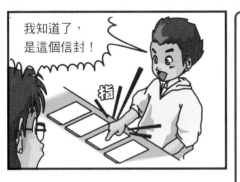

表演方法

① 當著觀眾的面，把四張牌分別放進四個信封，但每張牌都放在信封口附近。

② 轉過身，請對方挑一個信封，看了裡面的牌之後，再把牌和信封放回原本的位置。

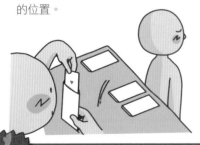

③ 隔著信封觸摸牌的位置，對方所挑的那個信封，牌一定落在信封的深處。

是這個！

訣竅

◆ 步驟①將牌放入信封的動作，必須非常流暢自然。

◆ 對方看完牌放回信封裡，絕對不可能放在信封口附近。

1089的預言

使用道具：紙、筆

請寫出一個三位數的數字，數字不能重複。

好……127。

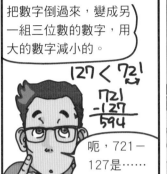

把數字倒過來，變成另一組三位數的數字，用大的數字減小的。

127く721

721
－127
594

呃，721－127是……594。

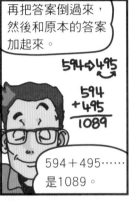

再把答案倒過來，然後和原本的答案加起來。

594⇔495

594
＋495
1089

594＋495……是1089。

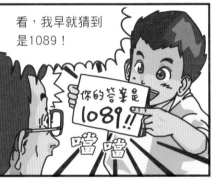

看，我早就猜到是1089！

你的答案是1089!!

噹噹

 事前準備 將「1089」這個數字寫在紙條上，再把紙條放在口袋裡。

你的答案是1089!!

 表演方法 ♠ ① 依照剛剛的方法，請對方計算數字。

② 最後的答案一定是1089，此時只要拿出暗藏的紙條就行了。

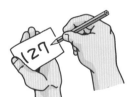

127

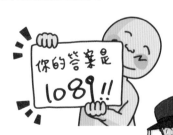

你的答案是1089!!

 ♥訣竅♥

◆ 剛開始的三位數與倒過來的三位數相減時，如果答案變成兩位數，就在前面補一個「0」（必須事先告訴對方）。

預言書本某一頁第一行的字

使用道具：小說類的小本圖書、信封、紙、筆、美工刀、膠帶

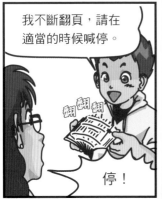

我不斷翻頁，請在適當的時候喊停。

停！

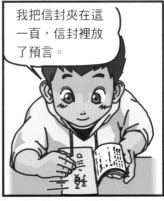

我把信封夾在這一頁，信封裡放了預言。

這一頁的第一行寫著什麼字？

寫著「就這樣了」。

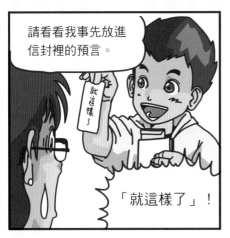

請看看我事先放進信封裡的預言。

「就這樣了」！

 事前準備　用美工刀裁下書中的一頁。

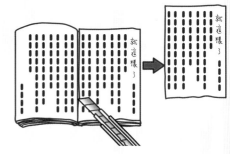

將裁下那頁的切邊，對齊信封正面的邊緣，如圖貼上膠帶。再將信封翻到背面，將書頁往信封蓋上。

將書頁（蓋住的那面）第一行的頭幾個字寫在紙條上，再把紙條放進信封裡。

將信封翻回正面，在正面寫上「預言」。再在書頁上方邊緣的信封上，做下記號。

將書頁與信封貼在一起，翻面後把書頁蓋在信封上。

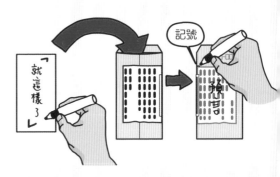

記號

1 翻開書本，一邊快速翻頁，一邊說「請在適當的時候喊停」。

2 當觀眾喊停，就停止翻頁，並告訴觀眾「我現在把信封夾在這一頁，信封裡有一張寫了預言的紙條」。

3 把信封插進書裡，寫著「預言」兩字的那一面朝上。信封上的小記號必須對齊書本上緣。

記號

4 闔上書本，書本的封面朝上，接著翻到夾著信封的那一頁。

5 這時書上的那一頁，其實就是貼在信封上的那一頁。請對方念出上頭第一行的前幾個字。

6 對方念的那幾個字，早已寫在信封內的紙條上，這時只要取出紙條讓對方看，並說「我早就猜到你會選中這一頁」。

 訣竅

◆ 裁下那一頁的第一行，最好不要有人名、地名之類的專有名詞。

看出寫在火柴盒內的字

使用道具：火柴盒兩盒、筆

我轉過身，請從兩盒火柴裡挑選一盒。

選好後，請寫上喜歡的英文字母和數字。

寫好了，就把蓋子蓋上。

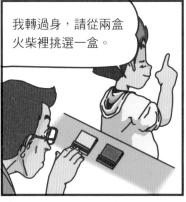

請把兩盒火柴都放在我的手上。

我沒有偷看，但我知道你把字寫在這一盒上。

嗯？

你寫的是A5！

哇！猜對了。

 表演方法

❶ 打開火柴盒的蓋子，交給觀眾一支筆，並說「白色這一面可以寫字」。

❷ 蓋上火柴盒蓋，放在對方面前，一邊說「請在心裡挑選一盒」，一邊轉過身。

3 告訴對方「請在選定的火柴盒白色那一面，寫上喜歡的英文字母和數字」。

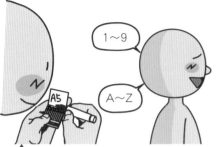

4 一邊說「寫好後請蓋上蓋子，把兩盒火柴都放在我的手上」，一邊把手伸到背後，接下火柴盒。

5 面對觀眾，但雙手還是放在背後。偷偷將其中一盒的蓋子打開，如圖藏在手心，拿到對方面前，一邊說「是這一盒嗎？」，一邊偷看上頭的字。

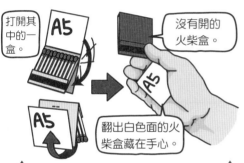

打開其中一盒。

沒有開的火柴盒。

翻出白色面的火柴盒藏在手心。

6 如果打開的那一盒沒有字，就一邊說「不是這一盒」，一邊將手放回背後，把火柴盒蓋蓋上，並以步驟⑤的相同手法，確認另一盒上頭的字。

※這是字寫在紅色火柴盒內的情況。

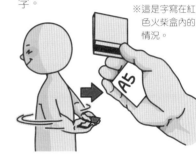

7 看到字之後，就把兩盒火柴都放在對方面前，並且說「我沒有偷看，但我猜得出來」。

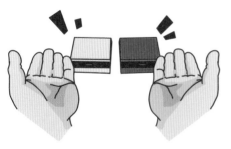

8 可以先把手放在對方的頭上，假裝讀取對方的心思，接著再說出對方選的火柴盒，以及上頭寫的字。

A5

♥訣竅♥

◆步驟⑤要偷看火柴盒蓋上的字而不被發現，需要多練習幾次。等到非常熟練之後，再上場表演吧！

猜中對方停下的那張牌

請把牌洗一洗。

現在我寫上預言。

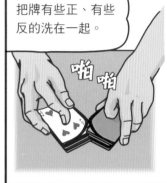

把牌有些正、有些反的洗在一起。

啪 啪

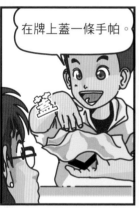

在牌上蓋一條手帕。

蓋

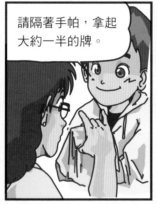

請隔著手帕，拿起大約一半的牌。

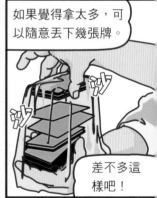

如果覺得拿太多，可以隨意丟下幾張牌。

沙 沙

差不多這樣吧！

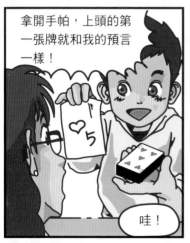

拿開手帕，上頭的第一張牌就和我的預言一樣！

哇！

表演方法

1 把牌堆交給觀眾隨意洗牌，再拿回來。

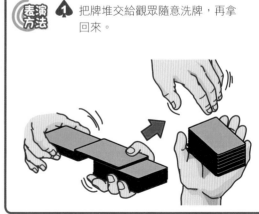

使用道具：撲克牌、手帕、紙、筆

108

 將牌堆翻過來，一邊稱讚對方「洗得很乾淨」，一邊偷偷記住最上面的那張牌。

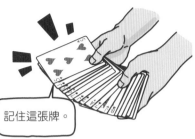

記住這張牌。

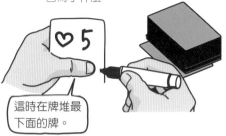 將牌堆翻到背面（記住的牌變成在最下面），放在桌上。將剛剛記住的牌寫在紙上，但別讓對方看見自己寫了什麼。

♥5

這時在牌堆最下面的牌。

 將牌堆有正有反的隨意洗牌，但剛剛記住的那張牌，必須維持在牌堆最下面。

從牌堆拿起大約一半的牌，翻成正面。

把剛剛記住的牌放最下面，再把正面與反面的牌隨意交疊上去。

♠ 拿一條手帕蓋在牌堆上（剛剛記住的牌還是在最下面）。

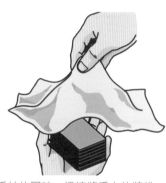

♠ 請對方隔著手帕抓起大約一半的牌，並告訴對方「可以隨意放掉幾張牌」。

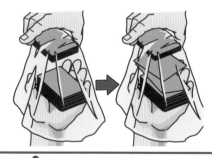

♠ 拿掉手帕的同時，迅速將手上的牌堆翻面，讓原本在最下面的牌變成第一張。接著拿出預言的紙條，對方就會以為預言成真了。

將大拇指伸進牌堆底下，就能迅速翻轉牌堆。

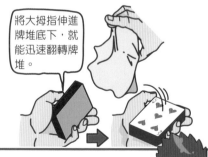

🂠 訣竅

◆ 步驟④要把撲克牌像圖示那樣一正一反兩疊混洗，並不是很容易。如果覺得太難，可以把牌堆的上面一半拿起來翻面，疊在原本的牌堆上面，一起洗牌就行了（但要注意最底下的那張別混洗進去）。

109

亞瑞斯先生，你上次說……

經常在我身邊，願意幫助我的人……

猜到是誰了嗎？

那個人就是你吧？

完全，猜錯！

站起

怎麼回答得這麼快呢？

嗚嗚

太無情了……

抱歉、抱歉！

小翔，我可以幫助你，但沒辦法一直在你身邊。

也對，我們只有放學後才能見面。

唔，那到底是誰？

你可以晚一點再慢慢想。

今天我們轉換心情，來做勞作吧！

袋子裡裝了真多東西！

上次的魔術學了科學，這次改做美勞？

你知道這個奇妙的紙環嗎？

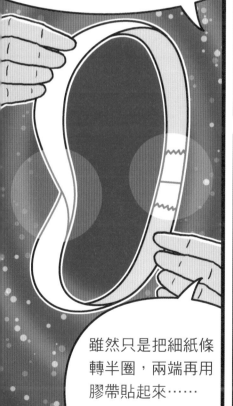

雖然只是把細紙條轉半圈，兩端再用膠帶貼起來……

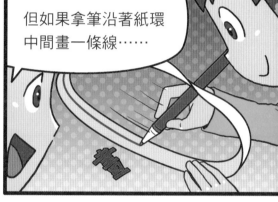

但如果拿筆沿著紙環中間畫一條線……

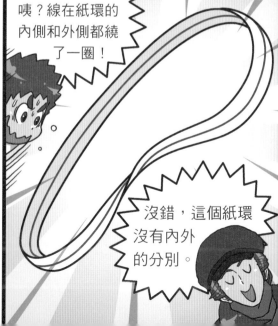

咦？線在紙環的內側和外側都繞了一圈！

沒錯，這個紙環沒有內外的分別。

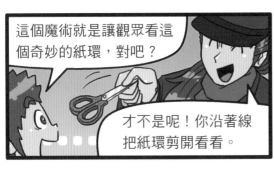

這個魔術就是讓觀眾看這個奇妙的紙環，對吧？

才不是呢！你沿著線把紙環剪開看看。

不就是會變成兩個紙環嗎？

那是一般狀況，但我現在要施展魔法了。

哈哈哈

長大，長大，紙環快快長大吧！

剪剪

別說那種奇怪的咒語害我分心。

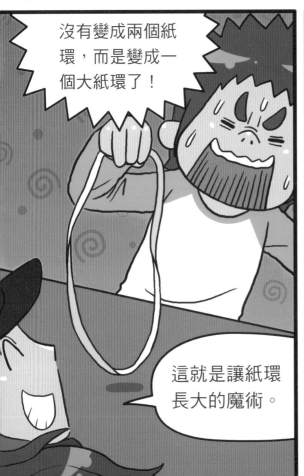

沒有變成兩個紙環，而是變成一個大紙環了！

這就是讓紙環長大的魔術。

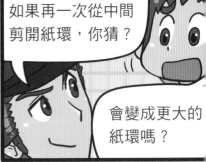

如果再一次從中間剪開紙環，你猜？

會變成更大的紙環嗎？

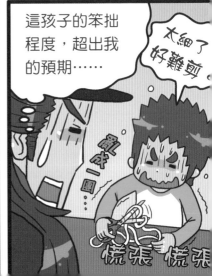

這孩子的笨拙程度，超出我的預期……

太細了好難剪

亂成一團……

慌張 慌張

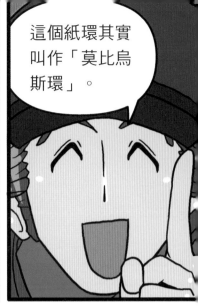

變成兩個勾在一起的紙環！

這個紙環其實叫作「莫比烏斯環」。

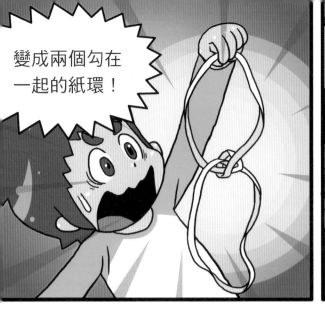

就像這個紙環一樣，我們自己動手做道具，可以省下很多錢唷！

像是這樣的紙卡，就可以自己做。

這是要表演什麼魔術？

魔術道具可以自己做。

省錢……也很重要啦！

來，你抓住中間的紙卡。紙框在手指上面，對吧？

嗯。

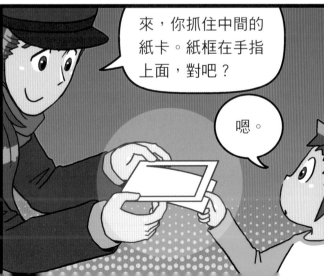

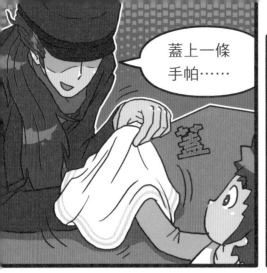

蓋上一條
手帕……

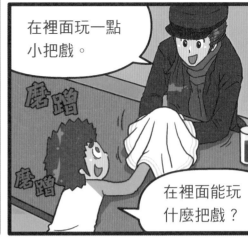

在裡面玩一點
小把戲。

在裡面能玩
什麼把戲？

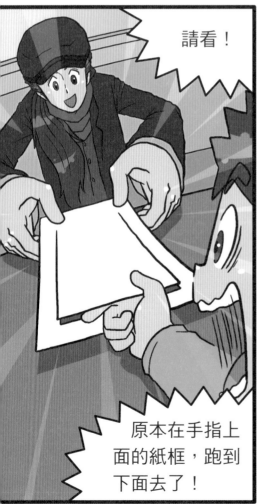

請看！

原本在手指上
面的紙框，跑到
下面去了！

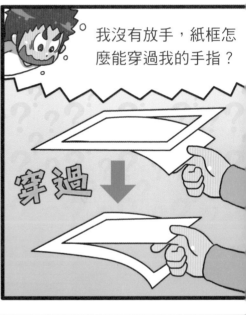

我沒有放手，紙框怎
麼能穿過我的手指？

穿過

現在我不蓋手帕，
做一次給你看。

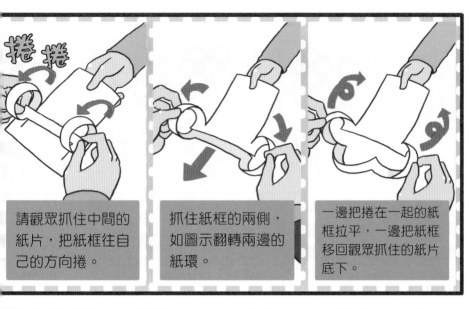

請觀眾抓住中間的紙片，把紙框往自己的方向捲。

抓住紙框的兩側，如圖示翻轉兩邊的紙環。

一邊把捲在一起的紙框拉平，一邊把紙框移回觀眾抓住的紙片底下。

這好難，我學不會。

這需要一些練習。

剛開始，可以不要蓋上手帕，而是請對方閉上眼睛。

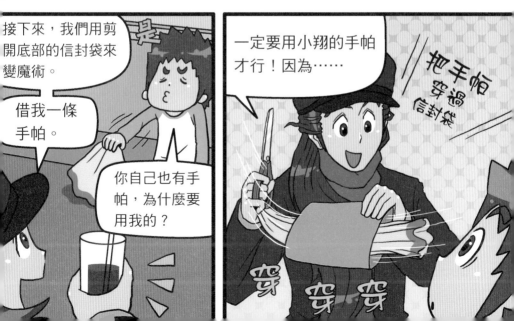

接下來，我們用剪開底部的信封袋來變魔術。

借我一條手帕。

你自己也有手帕，為什麼要用我的？

一定要用小翔的手帕才行！因為……

把手帕穿過信封袋

穿
穿穿

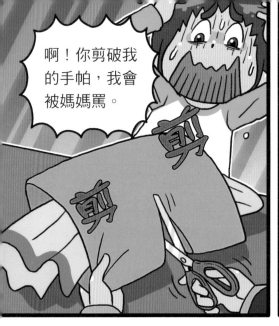

啊！你剪破我的手帕，我會被媽媽罵。

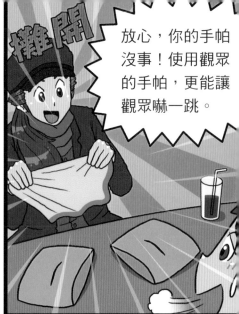

放心，你的手帕沒事！使用觀眾的手帕，更能讓觀眾嚇一跳。

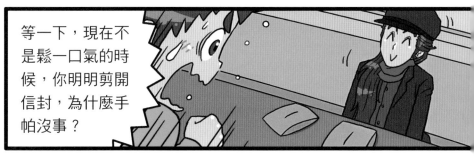

等一下，現在不是鬆一口氣的時候，你明明剪開信封，為什麼手帕沒事？

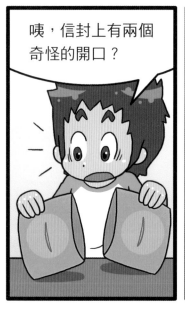

咦，信封上有兩個奇怪的開口？

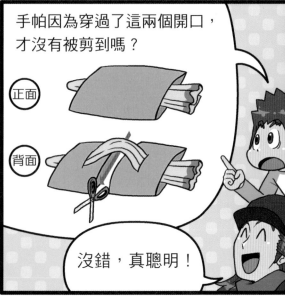

手帕因為穿過了這兩個開口，才沒有被剪到嗎？

正面

背面

沒錯，真聰明！

116

有很多這樣的勞作魔術，都能讓人大吃一驚唷！

而且自己做道具更有趣。

我們再來做其他道具吧！

嗯！

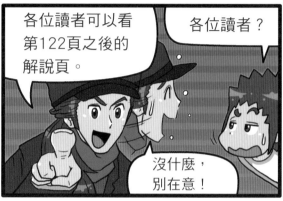

各位讀者可以看第122頁之後的解說頁。

各位讀者？

沒什麼，別在意！

唔……

咖啡

做勞作也不是件簡單的事。

笨拙得令人不敢相信……

回家後就不能依賴亞瑞斯先生，只能拜託媽媽幫忙了。

啊！

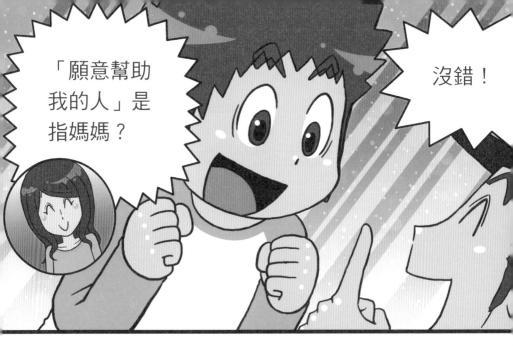

「願意幫助我的人」是指媽媽？

沒錯！

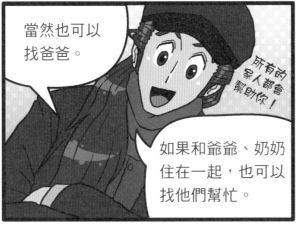

當然也可以找爸爸。

所有的家人都會幫助你！

如果和爺爺、奶奶住在一起，也可以找他們幫忙。

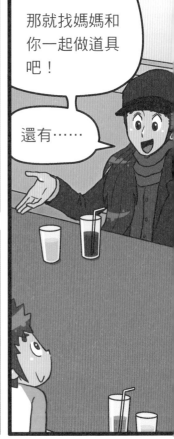

那就找媽媽和你一起做道具吧！

還有……

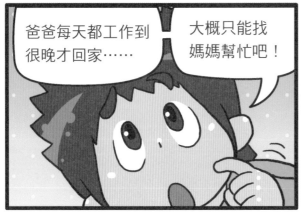

爸爸每天都工作到很晚才回家……

大概只能找媽媽幫忙吧！

還在練習的魔術，也可以表演給媽媽看。

咦？

你不是很想表演給別人看嗎？

嗯。

現在的小翔比從前開朗得多，在小翔身邊的媽媽一定感受到了。

魔術讓你變得開朗，你應該表演給媽媽看，讓媽媽也開心一下。

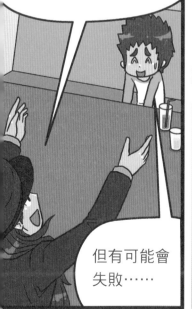

但有可能會失敗……

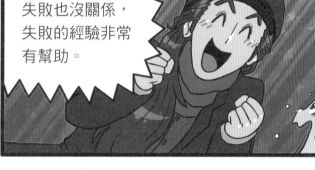

失敗也沒關係，失敗的經驗非常有幫助。

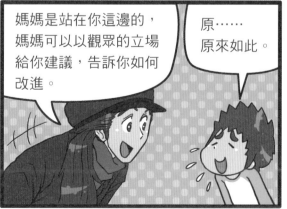

媽媽是站在你這邊的，媽媽可以以觀眾的立場給你建議，告訴你如何改進。

原……
原來如此。

我回來了。

口噹 口噹

你看，手帕飄浮在空中！

搖晃 搖晃 搖晃

哇！

那個，媽媽……

嗶嗶

怎麼了？

緊張 緊張

小翔竟然會變魔術！媽媽嚇了一大跳。

我剛剛的表演，還可以嗎？

這個嘛……其實你剛剛搖晃雙手時，媽媽看到竹筷子了。

這樣啊……

我的手比較小，或許動作不能太大。

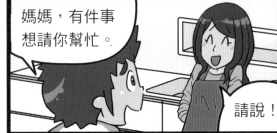

媽媽，有件事想請你幫忙。

請說！

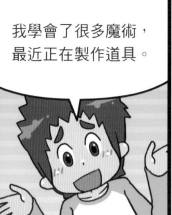

我學會了很多魔術，最近正在製作道具。

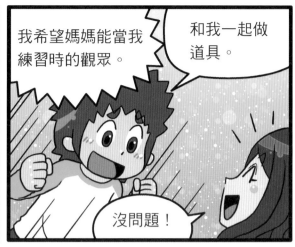

我希望媽媽能當我練習時的觀眾。

和我一起做道具。

沒問題！

小翔越來越拿手了，而且玩得好開心。

爸爸要是看見你變魔術，一定會嚇一跳。

！

對了，媽媽，等我更加熟練之後……

我們在爸爸面前表演一場魔術秀吧！

真是好主意！

親手做做看！勞作魔術

勞作魔術指的是自己親手製作道具的魔術。由於道具都是自己親手完成，表演起來更是樂趣十足。

空火柴盒裡出現火柴棒

使用道具：火柴盒兩個、美工刀

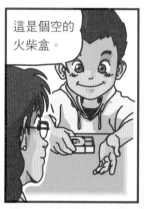

這是個空的火柴盒。

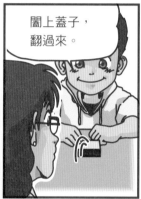

闔上蓋子，翻過來。

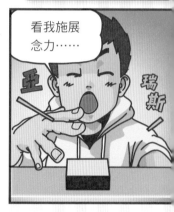

看我施展念力……

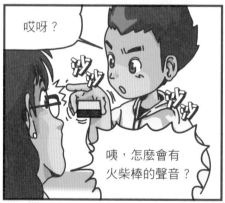

哎呀？

咦，怎麼會有火柴棒的聲音？

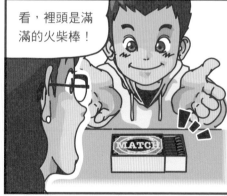

看，裡頭是滿滿的火柴棒！

事前準備 將火柴盒內盒剪成兩半。

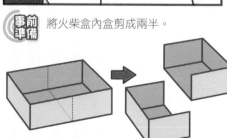

拿出另一個火柴盒，將剪開的半個內盒如圖示，塞進盒內。

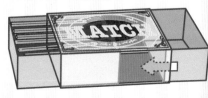

1 為了讓觀眾看不見放有火柴棒的內盒，如圖示用右手遮住。

2 抽出空的內盒，讓觀眾確認裡頭並沒有火柴棒。

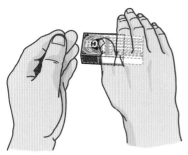

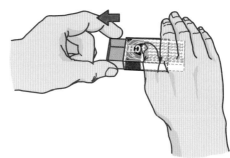

3 推入空的內盒後，假裝要將火柴盒翻面，其實是趁機將放著火柴棒的內盒推進去。

4 左手偷偷帶走空的內盒，藏在手心裡，別被觀眾發現。

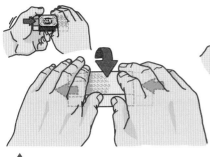

5 將翻面的火柴盒拿起來搖一搖，讓觀眾聽見火柴棒的聲音。

6 拉開內盒，讓觀眾看見裡頭滿滿的火柴棒。

沙沙
沙沙

♥ 訣竅 ♥

◆ 步驟③翻轉火柴盒時，動作必須輕柔，否則裡頭的火柴可能會發出聲音。可以考慮多塞一些火柴，就不容易發出聲音了，但要注意若塞得太滿，內盒可能會很難拉出。

吸進鼻孔裡的火柴棒

使用道具：火柴棒兩根、剪開的橡皮筋（約十公分）、安全別針、外套、美工刀

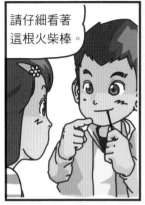

請仔細看著這根火柴棒。

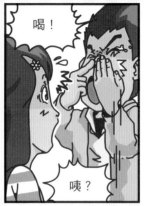

喝！

咦？

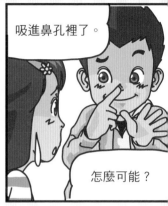

吸進鼻孔裡了。

怎麼可能？

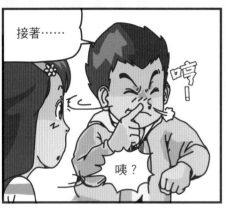

接著……

嗶！

咦？

噴到那裡去了！

哇哇哇！

事前準備 用美工刀在火柴棒上割出凹痕，再綁上剪開的橡皮筋。

橡皮筋的另一頭綁上安全別針，別在外套的內側。

把另一根火柴棒藏在任意地點。

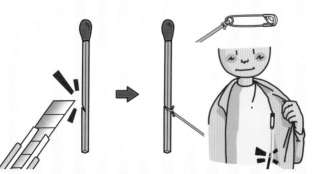

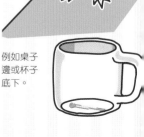

例如桌子邊或杯子底下。

※火柴棒也可以用棉花棒代替。

1 身體微微前傾，左手拿著火柴棒，用手腕擋住橡皮筋。

從側面看。

從觀眾的角度看。

2 右手手指按住鼻子右側，左手將火柴棒拿到左側鼻孔旁。

3 左手放開火柴棒，並迅速用手掌蓋住鼻子。

因為橡皮筋的彈力，火柴棒會彈回外套的內側。

4 對準藏了另一根火柴棒的方向，用右手手指按住鼻子，左側鼻孔做出噴氣的樣子。

5 一邊說「噴到那裡去了」，一邊指著火柴棒。觀眾會以為火柴棒真的從鼻孔噴到了那裡。

訣竅

◆ 步驟③時若抬起下巴，假裝用力吸鼻子，看起來會更像把火柴棒吸進鼻孔。
　這麼做能吸引觀眾看著自己的臉，更不會注意到彈進外套內的火柴棒。

◆ 進行魔術時請務必注意，勿讓火柴棒戳入鼻孔內，以免造成危險。

竹筷子舉起杯子

使用道具：塑膠杯、竹筷子、釣魚線、可樂、膠帶、美工刀

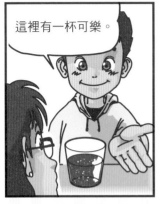

這裡有一杯可樂。

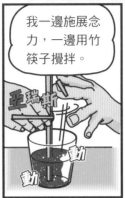

我一邊施展念力，一邊用竹筷子攪拌。

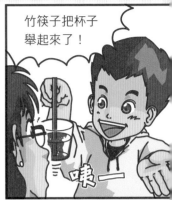

竹筷子把杯子舉起來了！

 事前準備　在塑膠杯的內側，用膠帶貼上一條釣魚線，再在杯中倒入可樂。

 表演方法　① 用竹筷子一邊攪拌可樂，一邊用上頭的凹痕勾住釣魚線。

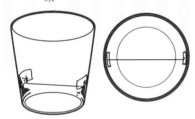

用美工刀在竹筷子上割出斜斜的凹痕。

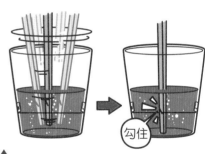

勾住

② 慢慢用竹筷子抬起杯子。

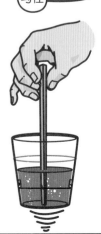

 訣竅

◆ 杯子裡的釣魚線要確實貼牢。倒入可樂後，最好立即開始表演，否則膠帶的黏著力可能會降低。

◆ 用竹筷子舉起杯子時，有時釣魚線會脫落，因此這個魔術最好在不怕弄溼的地方表演。

撲克牌撐起杯子

使用道具：紙製撲克牌兩張、膠帶、美工刀、杯子

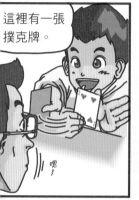

這裡有一張
撲克牌。

嗯！

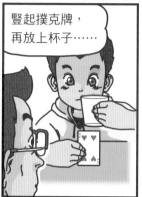

豎起撲克牌，
再放上杯子……

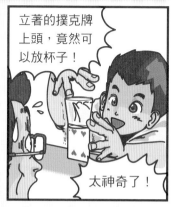

立著的撲克牌
上頭，竟然可
以放杯子！

太神奇了！

事前準備 用美工刀將一張撲克牌裁成兩半，其中一半如圖示貼在另一張撲克牌背面。

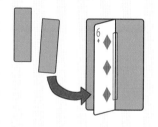

表演方法 讓觀眾看一眼撲克牌背面，立刻翻面，用撲克牌正面向著觀眾。

 轉

 用左手將撲克牌豎立在桌面，攤開黏貼好的夾層，把杯子放在上頭。

從自己的角度看。

 放開手，從觀眾的角度看，就像是撲克牌不僅立了起來，而且還能撐起杯子。

從對方的角度看。

♥ **訣竅** ♠

◆ 步驟①讓觀眾先看撲克牌的背面，是為了讓對方以為沒有動手腳。但看太久可能會露出破綻，一定要馬上轉回來。

127

不是抽起了「Q」嗎？

使用道具：紙製撲克牌K兩張、Q和J各1張、美工刀、膠帶

兩張撲克牌K中間有一張Q，對吧？

請抽出那張Q。

Q是中間那張……

那是Q嗎？

咦？

事前準備 把撲克牌Q放在撲克牌K上，兩張牌斜放相疊。

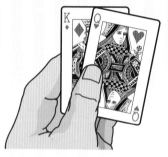

把撲克牌Q露出撲克牌K範圍外的部分，用美工刀整齊的裁切下來。

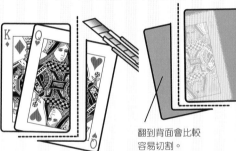

翻到背面會比較容易切割。

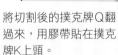
將切割後的撲克牌Q翻過來，用膠帶貼在撲克牌K上頭。

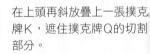
將撲克牌J插進撲克牌Q和K之間，位置必須對齊撲克牌Q。

在上頭再斜放疊上一張撲克牌K，遮住撲克牌Q的切割部分。

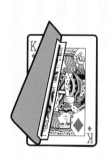

1 一邊說「撲克牌的兩張『K』中間有一張『Q』」，一邊讓觀眾看撲克牌的正、反面。

2 將撲克牌翻到背面，請對方抽出中間的撲克牌Q。

3 對方抽牌後，把剩下的牌收攏，放在自己旁邊，並且請對方看看手上的牌。

4 在對方感到驚訝時，可以將剩下的牌斜斜攤開（注意不要露出撲克牌Q），讓對方檢查牌面（此步驟也可省略）。

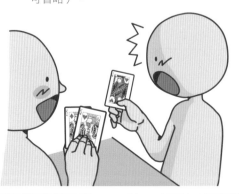

訣竅

◆ 如果這個魔術加上一點故事性，將會更有趣。例如對觀眾說「兩個國王（K）向皇后（Q）求婚，皇后誰也不想嫁，但她被兩個國王團團圍住，沒辦法離開，請把她救出來」。當觀眾抽出中間的牌，並發現那是「J」的時候，就說「皇后女扮男裝，終於逃出來了」。你也可以自己想個更有趣的故事。

從信封消失的一元硬幣

這裡有個小信封。

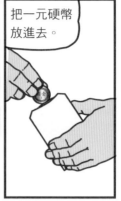

把一元硬幣放進去。

施展念力……

亞瑞斯

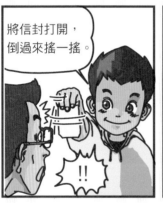

將信封打開，倒過來搖一搖。

!!

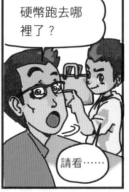

硬幣跑去哪裡了？

請看……

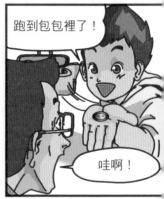

跑到包包裡了！

哇啊！

 事前準備 在信封背面，距離開口約五公釐處，割出一個一元硬幣能夠通過的切口。

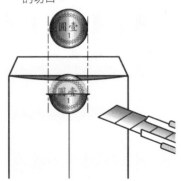

 表演方法 ❶ 將信封上的切口對著自己，打開信封開口讓觀眾檢查，但以左手遮住切口。

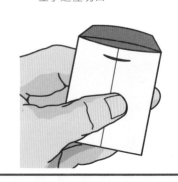

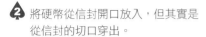 將硬幣從信封開口放入，但其實是從信封的切口穿出。

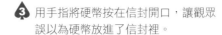 用手指將硬幣按在信封開口，讓觀眾誤以為硬幣放進了信封裡。

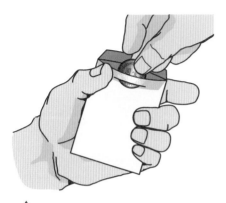

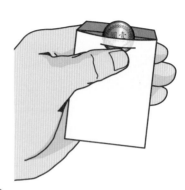

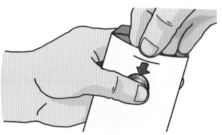 將硬幣繼續往內推，讓硬幣從切口穿出信封，並以左手手指夾住。

 將硬幣藏在左手裡，用右手打開信封開口，並將信封倒過來搖晃。

 放下信封後，詢問對方「你認為硬幣去了哪裡？」。

 假裝從對方的提包（或是對方的衣服口袋）中，取出原本藏在左手裡的硬幣。

訣竅

◆ 步驟⑤～⑦時，觀眾的注意力已經被神奇的信封吸引，因此硬幣只要輕輕握在左手就可以了。

第6章
舉辦一場
魔術表演秀

亞瑞斯先生！

哦！

你看起來好像很開心，小香……不，小象！

那個……

我叫「小翔」啦！

這又是你的玩笑新招嗎？

咕嚕……

開玩笑，我每天都有新招。

真是的，你還是那麼愛開玩笑。

誰叫我是亞瑞斯。

對了，媽媽答應幫你了嗎？

我正要說這個，媽媽願意陪我練習。

而且我和媽媽決定聯手，在爸爸面前舉辦一場魔術表演秀！

真是太棒了！

魔術表演秀……真好，我也好想參加。

你的工作不就是變魔術嗎？

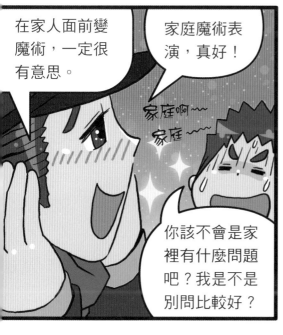

在家人面前變魔術，一定很有意思。

家庭魔術表演，真好！

家庭啊～～家庭～～

你該不會是家裡有什麼問題吧？我是不是別問比較好？

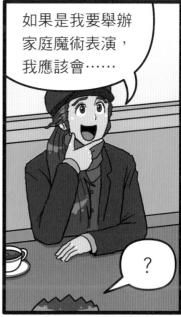

如果是我要舉辦家庭魔術表演，我應該會……

？

133

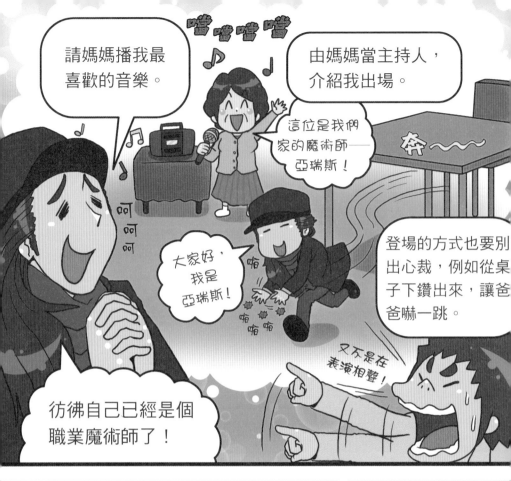
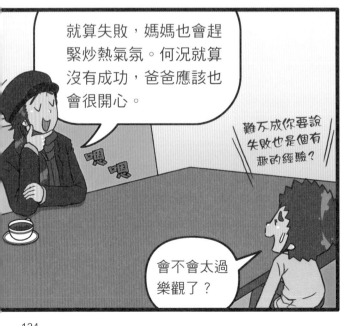

我從小就是個受到稱讚才會成長的孩子，這下子搞不好會得意忘形呢！

原來不是給我建議，他只是沉浸在自己的妄想世界裡。

不過仔細想想，請媽媽播放音樂和當主持人，確實是個好點子。

我也好想舉辦家庭魔術秀唷！

好！既然小翔已經到了舉辦魔術秀的階段⋯⋯

今天我們就來學學最經典的魔術──

撲克牌魔術！

你這表情不會太得意嗎？

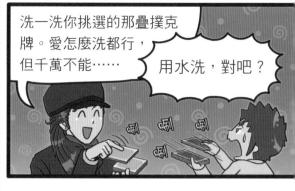

這邊有紅色的撲克牌和藍色的撲克牌，你隨便挑一副。

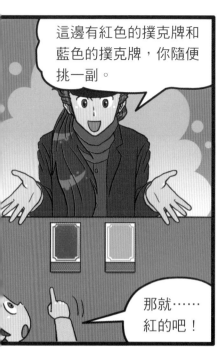

那就……紅的吧！

洗一洗你挑選的那疊撲克牌。愛怎麼洗都行，但千萬不能……

用水洗，對吧？

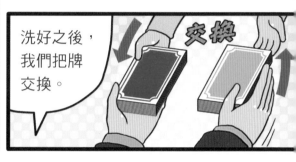

洗好之後，我們把牌交換。

交換

從牌堆拿起大約三分之一的牌，放在旁邊。

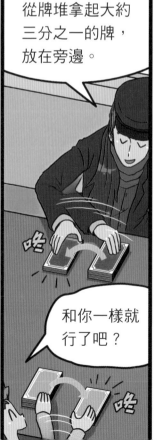

咚

和你一樣就行了吧？

咚

再從剩下的牌堆中拿大約三分之一的牌，疊在旁邊的牌堆上。

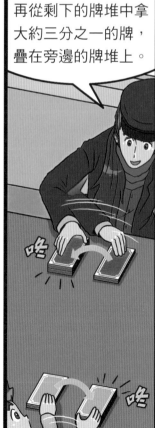

咚

咚

從旁邊的牌堆中，拿起第一張牌，記住花色和數字。

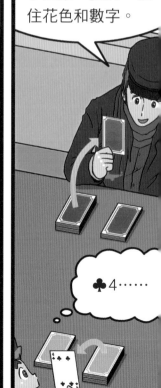

♣4……

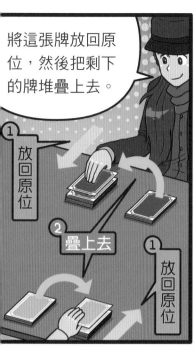

將這張牌放回原位，然後把剩下的牌堆疊上去。

① 放回原位

② 疊上去

① 放回原位

現在我們都不知道剛剛那張牌在哪裡了。

嗯。

來，我們交換牌堆。

挑出剛剛你記住的那張牌，蓋著放在桌上。我也會挑出我的。

♣4、♣4。

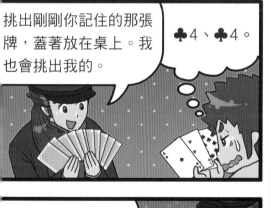

如果這兩張牌一模一樣，是不是很神奇？

就算只是花色或數字一樣，也很神奇了。

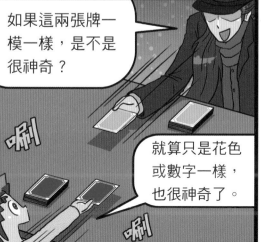

一起把牌翻開吧！

翻

啊，真的一樣！為什麼？

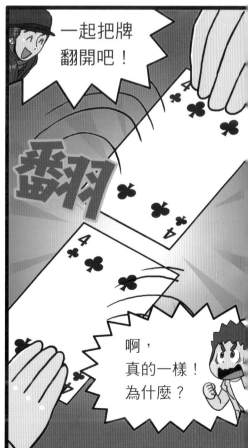

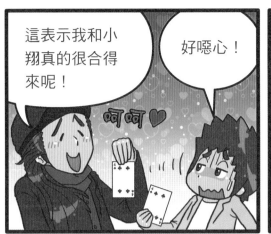

這表示我和小翔真的很合得來呢！

好噁心！

其實關鍵就在於，記住剛開始洗完牌後，最下面的那張牌。

洗完牌後，兩人交換，拿了兩次約三分之一的牌到旁邊。然後我要你記住旁邊那堆牌的最上面一張，對吧？

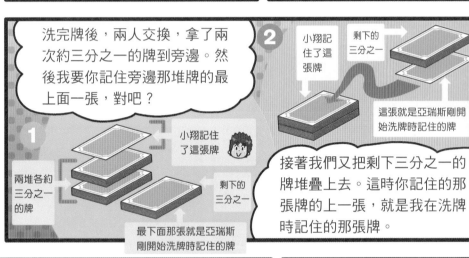

1

兩堆各約三分之一的牌

小翔記住了這張牌

剩下的三分之一

最下面那張就是亞瑞斯剛開始洗牌時記住的牌

2

小翔記住了這張牌

剩下的三分之一

這張就是亞瑞斯剛開始洗牌時記住的牌

接著我們又把剩下三分之一的牌堆疊上去。這時你記住的那張牌的上一張，就是我在洗牌時記住的那張牌。

接著我們再一次交換牌堆，我知道你記住的牌，就在我當初洗牌時記住的牌的下面，所以很容易就能找出來。

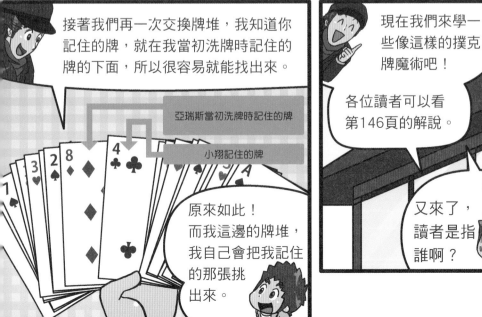

亞瑞斯當初洗牌時記住的牌

小翔記住的牌

原來如此！而我這邊的牌堆，我自己會把我記住的那張挑出來。

現在我們來學一些像這樣的撲克牌魔術吧！

各位讀者可以看第146頁的解說。

又來了，讀者是指誰啊？

我回來了。

老公，你回來了！

怎麼回事？要辦宴會嗎？

小翔呢？

開始播放音樂。

嗶

現在，我要帶爸爸進入奇妙的世界！

魔術師小翔，登場！

噹噹噹

歡迎來到魔術秀！

哇！

媽媽，請把音樂轉大聲。

沒問題！

噹噹噹

爸爸，請仔細看這顆乒乓球。

咦？

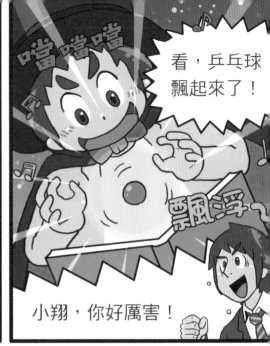

看，乒乓球飄起來了！

小翔，你好厲害！

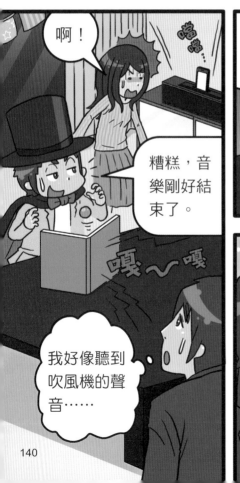

啊！

糟糕，音樂剛好結束了。

我好像聽到吹風機的聲音⋯⋯

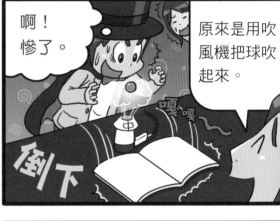

啊！慘了。

原來是用吹風機把球吹起來。

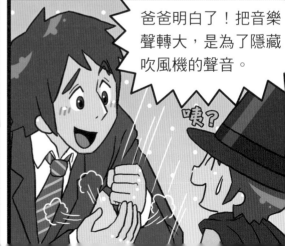

爸爸明白了！把音樂聲轉大，是為了隱藏吹風機的聲音。

咦？

小翔，你真是太聰明了。

沒錯，我很厲害吧！哈哈哈！

接下來，我這邊有雙竹筷子……

我丟！

消失了！

亞瑞斯先生說過，就算失敗也必須保持冷靜，不能讓臉上的笑容消失。

請看天花板。

啊！

如果先把一雙竹筷子黏在天花板上，是不是會更有趣？

這點子不錯！

亞瑞斯先生的魔術經過媽媽的改良，果然非常成功。

真了不起！

這次表演的是這個!

好棒!

接下來請看這個!

小翔,你真是天才!

終於要進入最後一個魔術了!

這個魔術能夠知道我和爸爸、媽媽合不合得來。

咦?

我和媽媽一起合作表演,一定合得來!但和爸爸就不一定了……

哇!爸爸好緊張。

亞瑞斯先生教我的撲克牌魔術……

一定要成功!

請從紅色和藍色的撲克牌中挑一副洗牌。

接著,拿起大約三分之一,

然後……

如果兩人的牌一樣,是不是很神奇?

是啊!

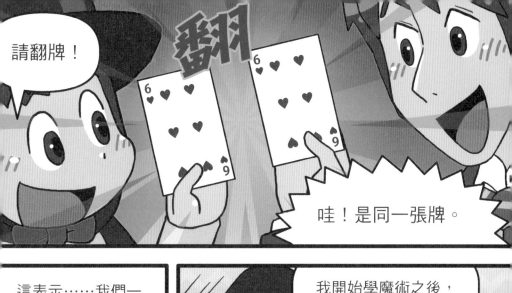

請翻牌！

哇！是同一張牌。

這表示……我們一家人都很合得來。

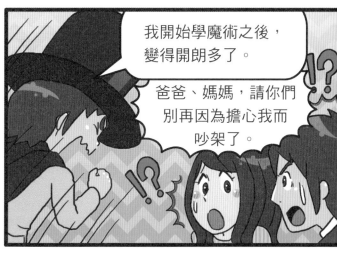

我開始學魔術之後，變得開朗多了。

爸爸、媽媽，請你們別再因為擔心我而吵架了。

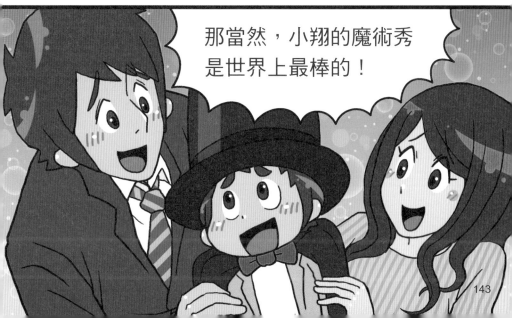

那當然，小翔的魔術秀是世界上最棒的！

總而言之，

魔術表演秀非常成功！

光看你的興奮表情，我就猜到了。

小翔，你必須接受最後一項挑戰了。

咦？

那就是在班上同學面前表演魔術。

這……這我可沒有自信，我連在爸爸面前都會失敗。

你應該已經明白，表演魔術除了「讓人嚇一跳」，還要「讓人興奮開心」的道理了。

重要的不是多麼高明的技術，而是希望觀眾樂在其中的心情。

可是，亞瑞斯先生，你上次不是說過「同學一定會想盡辦法揭穿我的手法」嗎？

你缺乏的是勇氣與自信！

小翔，既然有了成功舉行魔術秀的經驗，接下來對你來說，三分鐘的實際表演比七小時的私下練習更有幫助。

你不僅受到「笑容魔法」的影響，而且你也對爸爸、媽媽施了這個魔法。

換句話說，你已經是一個能夠向任何人施展「笑容魔法」的「魔法師」了。

魔術入門課程 6

最典型的魔術！撲克牌魔術

各位讀者一聽到「魔術」，首先想到的是不是使用撲克牌的魔術？
以下將介紹一些最典型的撲克牌魔術。

只有對方記住的撲克牌消失了

使用道具：撲克牌

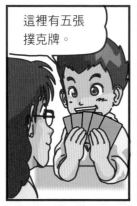

這裡有五張
撲克牌。

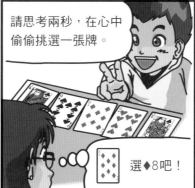

請思考兩秒，在心中
偷偷挑選一張牌。

選◆8吧！

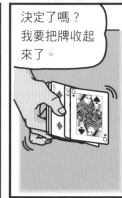

決定了嗎？
我要把牌收起
來了。

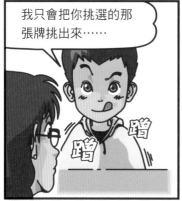

我只會把你挑選的那
張牌挑出來……

蹭 蹭

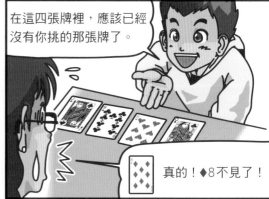

在這四張牌裡，應該已經
沒有你挑的那張牌了。

真的！◆8不見了！

從撲克牌中挑出五張數字較大
的牌，再挑出另外四張牌。這
四張牌必須與前面五張牌中的
四張，有著相同數字但不同花
色。把這四張牌放在膝蓋上，
別讓觀眾看見。

例如選了上面
這五張牌，可
以預先藏起下
面這四張牌。

表演方法

1 將蓋住的撲克牌拿到觀眾面前，確認共有五張牌。

2 一邊翻開撲克牌，一邊説「我現在將牌翻開，請在兩秒內隨意決定一張牌」。

3 兩秒後，詢問對方「你決定好了嗎？」並收回撲克牌放在膝蓋上。

決定好了嗎？

膝蓋上有著事先準備的四張牌。

4 一邊説「我只會把你挑選的那張牌挑出來」，一邊將牌換成暗藏在膝蓋上的另外四張牌。

我要把牌挑出來。

剛開始的五張牌。

事先準備的四張牌。

5 將四張牌翻開放在桌面，一邊説「這裡已經沒有你挑的那張牌了」，一邊請對方確認。

對方確認完之後，就要立刻將牌收回，時間拖得太長容易被看穿。

訣竅

◆ 人的記憶力沒辦法在數秒鐘之內記住五張牌，因此把牌調換成其他類似的牌，並不會被發現。但要注意讓對方看牌的時間要非常短。

◆ 撲克牌的花色最好是三黑二紅或三紅二黑，不要過於紅色或黑色牌偏多。

會上下移動的撲克牌

使用道具：撲克牌

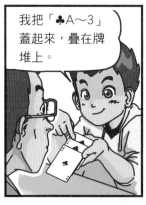

我把「♣A～3」蓋起來，疊在牌堆上。

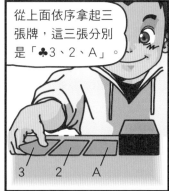

從上面依序拿起三張牌，這三張分別是「♣3、2、A」。

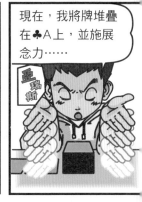

現在，我將牌堆疊在♣A上，並施展念力……

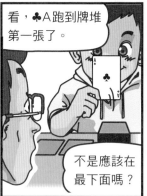

看，♣A跑到牌堆第一張了。

不是應該在最下面嗎？

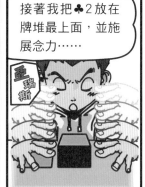

接著我把♣2放在牌堆最上面，並施展念力……

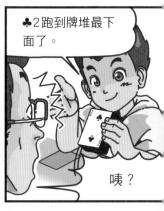

♣2跑到牌堆最下面了。

咦？

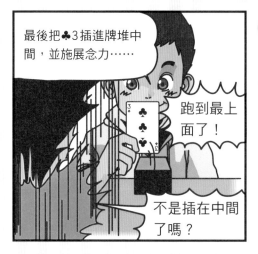

最後把♣3插進牌堆中間，並施展念力……

跑到最上面了！

不是插在中間了嗎？

事前準備 從撲克牌牌堆中挑出♣A、2、3和任意一張牌。

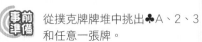

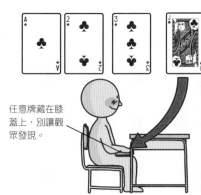

任意牌藏在膝蓋上，別讓觀眾發現。

1 一邊說「♣A～3絕對沒有動手腳」，一邊把三張牌交給觀眾檢查並收回。

交給觀眾。

收回。

2 一邊說「請確認牌堆裡並沒有♣A～3」，一邊把牌堆交給觀眾。趁這個時候偷偷取出暗藏的任意牌，如圖示重疊。

不能讓觀眾發現。可以在桌子下進行。

3 將疊好的四張牌翻到正面，用左手手掌和手指緊緊扣住最底下那張牌。

4 一邊說「順序是♣A、2、3，沒有錯吧！」一邊用手指將上面三張牌推出，讓對方看見。

♣3的底下，其實還有一張任意牌。

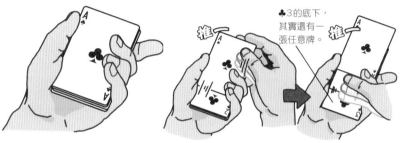

推

推

5 將四張牌重新疊好，一邊強調「最上面是♣A，最下面是♣3」，一邊將牌蓋在牌堆上。

6 從牌堆上方依序取三張牌，放在桌上，再次強調「這是♣3、這是♣2、這是♣A」。

A（其實是♣2）　　2（其實是♣3）

3（其實是藏好的任意牌）

7 將牌堆放在步驟⑥時宣告「這是♣A」的牌上，接著強調「♣A在牌堆的最下面」。

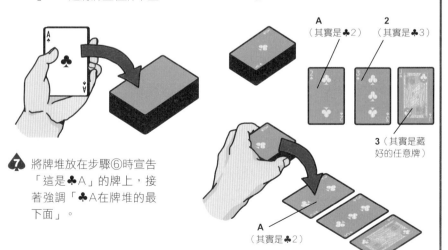

A（其實是♣2）

149

⑧ 一邊說「牌堆變成了電梯，快上來吧！」一邊用手掌做出往上升的動作。

⑨ 翻開牌堆上方的第一張牌，讓對方確認那是♣A，一邊說「看吧，牌上來了」。

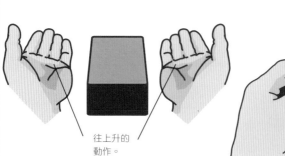

往上升的動作。

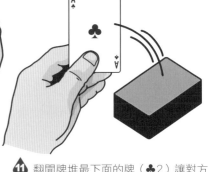

⑩ 拿起步驟⑥時宣告「這是♣2」的牌，放在牌堆上，一邊說「現在輪到♣2往下移動」，一邊以手掌做出往下降的動作。

⑪ 翻開牌堆最下面的牌（♣2）讓對方看，一邊說「看吧，牌下來了」。

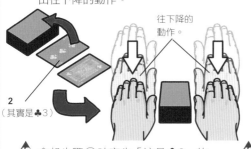

往下降的動作。

2
（其實是♣3）

⑫ 拿起步驟⑥時宣告「這是♣3」的牌，插進牌堆的中央，一邊說「這次要讓♣3上升還是下降呢？上升好了」。

⑬ 翻開牌堆最上面的牌（♣3）讓對方看，一邊說「看吧，牌上來了」。

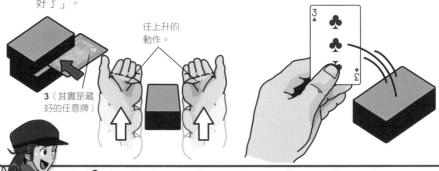

往上升的動作。

3（其實是藏好的任意牌）

♠訣竅♠

◆ 步驟④不能露出最下面的任意牌，要多練習幾次。

抽到的牌翻了過來

使用道具：撲克牌

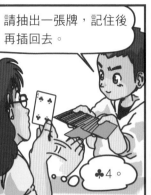

請抽出一張牌，記住後再插回去。

♣4。

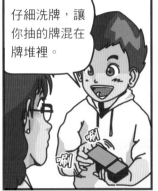

仔細洗牌，讓你抽的牌混在牌堆裡。

唰
唰

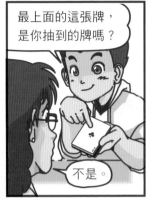

最上面的這張牌，是你抽到的牌嗎？

不是。

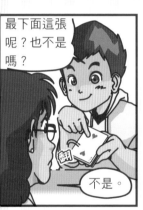

最下面這張呢？也不是嗎？

翻

不是。

那牌堆正中央的這張牌呢？

也不是。

既然如此，我把牌堆放下，施展念力……

亞瑞斯

攤開牌堆……是不是有一張牌翻了過來？

對，就是這張牌！

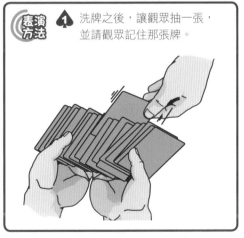

表演方法

❶ 洗牌之後，讓觀眾抽一張，並請觀眾記住那張牌。

2 用右手抓起牌堆中大約一半的牌，請對方將抽到的牌放在左手的牌堆上。

3 再用拿著另一疊牌的右手，抓起對方放在左手牌堆上的牌，一邊讓對方檢查，一邊説「你剛剛抽到的牌是這張吧？」。

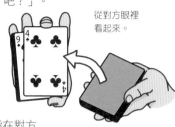

從對方眼裡看起來。

4 在重疊兩手牌堆的前一秒時，用左手大拇指在對方所抽的牌左下角摺出痕跡。

從對方眼裡看起來。

從自己眼裡看起來。

對方所抽的牌。

在牌的左下角摺出一點痕跡！

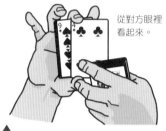

5 將兩堆牌重疊。藉由步驟④所摺的痕跡，能夠輕易辨識對方所抽的牌是哪一張。接著不斷洗牌，將牌抽出再疊在牌堆上。

6 洗牌過程中，設法讓有摺痕的牌跑到牌堆的最上頭。以手指按住摺痕，讓摺痕變得不明顯。

以手指按住，讓摺痕不明顯。

7 一邊説「這樣就完全找不到你抽的那張牌了」，一邊用左手將牌堆微微推開。

微微推開。

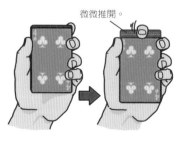

8 用右手將牌堆上方的兩張牌同時拿起來（兩張牌必須完全重疊），一邊問「最上面這張是你抽的牌嗎？」，一邊將兩張牌在牌堆上翻開，讓對方檢查。

兩張牌重疊翻開。

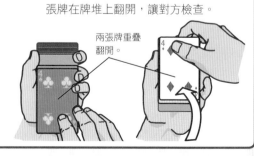

9 一邊説「應該不是吧？」一邊將牌堆整個翻過來，讓對方看見最底下的牌，再問「是這張嗎？」

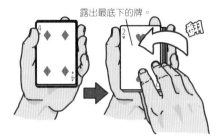

露出最底下的牌。

10 一邊説「應該也不是吧？」一邊將此時最底下的牌抽出，翻開後説「最上面和最下面都不是」。

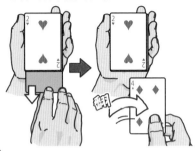

11 將步驟⑩抽出的牌維持正面，放回牌堆的最底下。

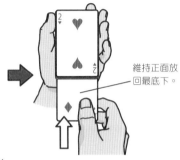

維持正面放回最底下。

12 一邊説「那這張呢？」一邊用右手抓起大約一半的牌，讓對方看見左手牌堆上方的第一張牌，接著説「應該也不是吧？」。

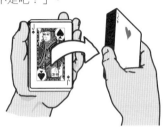

13 將右手牌堆放進左手牌堆的下方，然後把整個牌堆翻過來蓋住，假裝施展念力。

放進左手牌堆下方。

假裝施展念力。

14 攤開整個牌堆呈扇形，會發現唯獨對方抽到的那張牌，呈現翻開的狀態。

從對方的眼裡看起來。

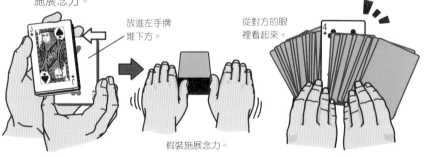

訣竅

◆ 步驟⑧必須同時拿起牌堆上方的兩張牌並完全重疊，動作要敏捷俐落。如果覺得太困難，可以將牌堆微微豎起，讓對方看不清自己的手部動作，就比較不會緊張。此外，還要多練習在同時拿起兩張牌時，不用看著自己的手。如果一直看著自己的手，對方可能就會察覺不對勁。

把對方抽到的牌叫出來

使用道具：撲克牌

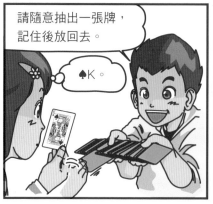

請隨意抽出一張牌，記住後放回去。

♠K。

仔細洗牌，讓這張牌混進牌堆裡。

唰 唰

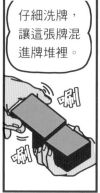

我要叫出剛剛那張牌了……

出來吧！

咚

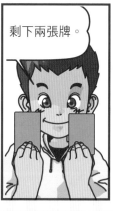

剩下兩張牌。

是這張吧？

沒錯！

表演方法

1 洗牌之後，請觀眾抽出一張，並請觀眾記住那張牌。

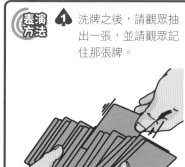

2 用右手從牌堆抓起大約一半的牌，請對方將抽到的牌放在左手的牌堆上。

3 用拿著另一疊牌的右手，抓起對方放在左手牌堆上的牌，一邊讓對方檢查一邊說「你剛剛抽到的牌是這張吧？」。

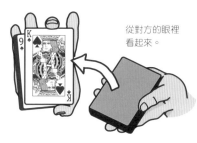

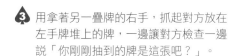

從對方的眼裡看起來。

④ 在重疊兩手牌堆時，以左手大拇指在對方所抽的牌的左下角，摺出痕跡。

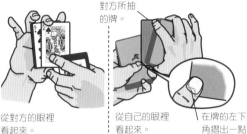

對方所抽的牌。

從對方的眼裡看起來。

從自己的眼裡看起來。

在牌的左下角摺出一點痕跡。

⑤ 將兩堆牌重疊。藉由步驟④所摺的痕跡，能夠輕易辨識對方所抽的牌是哪一張。接著不斷洗牌，將牌抽出疊在牌堆上。

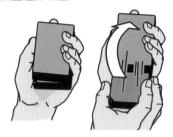

⑥ 洗牌過程中，設法讓有摺痕的牌跑到牌堆的最上頭。以手指按住摺痕，讓摺痕變得不明顯。

⑦ 一邊說「現在我要將剛剛那張牌叫出來」，一邊以右手手指按住牌堆的上下兩側，並將左手放在斜下方處。右手朝著左手將牌堆甩出去，接著迅速縮回。

⑧ 因為手指摩擦力的關係，上下各會有一張牌留在右手上。這時，告訴對方「現在我手裡只剩下兩張牌，其中有一張就是你抽到的牌」。

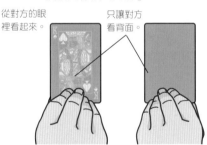

從對方的眼裡看起來。

只讓對方看背面。

⑨ 將原本在牌堆最上方的牌翻開讓對方看，並且說「就是這一張吧」。

從對方的眼裡看起來。

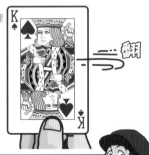

翻

♠♣訣竅♠♣

◆ 步驟⑦將牌堆甩出去的技巧，只要練習四、五次就能熟練。這是個相當帥氣的動作，一定要盡量練到自然流暢。

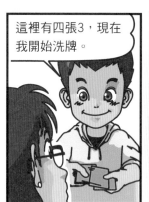

這裡有四張3，現在我開始洗牌。

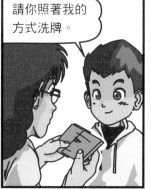

請你照著我的方式洗牌。

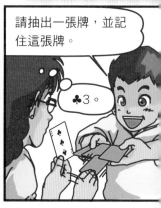

請抽出一張牌，並記住這張牌。

♣3。

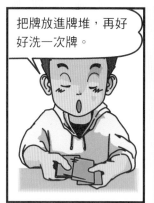

把牌放進牌堆，再好好洗一次牌。

請你也照這個方法再洗一次牌，然後交給我。

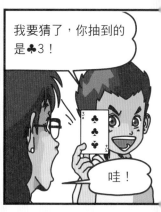

我要猜了，你抽到的是♣3！

哇！

事前準備 挑出撲克牌中的四張3。　　　　讓這四張3的上下方向相同。

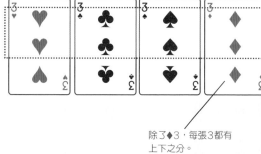

除了♦3，每張3都有上下之分。

1 一邊說「這裡有四張3」，一邊攤開牌讓觀眾檢查。

2 一邊說「現在，我要把牌的順序洗亂」，一邊以不改變牌上下方向的方式洗牌。

3 一邊說「請照相同的方式洗牌」，一邊把牌交給對方。等對方洗好牌，就把牌拿回來。

4 告訴對方「請抽出一張，並記住這張牌」，接著向後轉。趁對方在記牌時，把手中剩下的牌上下翻轉。

將牌上下翻轉。

5 從對方手中拿回牌後，同樣以不改變牌上下方向的方式洗牌，並請對方以相同方式洗牌。

除了從對方手中拿回的牌之外，所有的牌都上下翻轉了。

6 將牌再次拿回來，翻開來看，挑出方向和其他牌不同的一張牌，告訴對方「就是這張吧」。

訣竅

◆ 步驟⑥時，如果找不到上下方向不同的牌，表示對方抽到的是◆3。

◆ 撲克牌中的「A、5、6、7、8、9」同樣也有上下之分，能夠當作這個魔術的道具。

利用臥底的團隊魔術

若能與其他人合作，就能表演一個人做不到的有趣魔術！請在參加人數眾多的宴會上，找個同伴嘗試看看。

讓沒看見的人猜中真相

解說漫畫是以「綠衣女子」作為臥底。

我可以把超能力傳送給某個人，有誰想要？

我！

我！

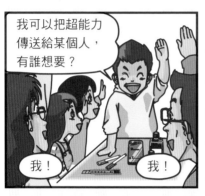

就把超能力送給你吧！

哇！

王瑞斯

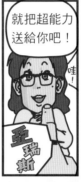

現在你是超能力者了，請轉過身。

好。

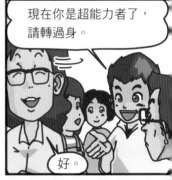

我們找了很多東西放在桌上。

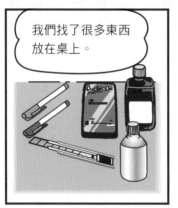

請從裡頭挑一樣東西。

就這個吧！

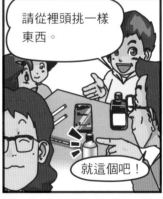

請轉過來。

好。

喔！

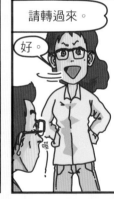

剛剛他挑的是這個嗎？

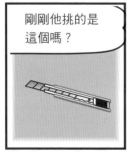

不是。

閃亮

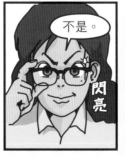

那是這個嗎？

也不是。

那是……
這個？

賓果！

正確答案！

呵呵呵

她怎麼會
知道？

 事前準備 與臥底的人事先說好「當指了黑色物體後的下一個，就是正確答案」。黑色物體必須準備兩樣。

表演方法 ❶ 假裝把超能力送給臥底的人。

亞瑞斯！

❷ 請臥底的人向後轉，再請另一人指定桌上的任何一樣東西。

❸ 請臥底的人轉回來。隨便指一些錯誤的東西，時機成熟後指向「黑色物體」，下一次指的就是正確答案。

這個？

的下一個！

♥♣ **訣竅** ♠♦

◆ 這個魔術是使用臥底的魔術中，最典型的一種。
◆ 如果正確答案剛好選到了黑色物體，就先指並非正確答案的黑色物體，下一次再指正確答案。

從九張卡片中挑選哪一張？

桌上有九張卡片。

我現在向後轉，有誰願意幫忙選擇其中一張？

我來選！

那就這張！

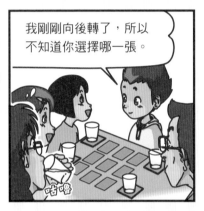

我剛剛向後轉了，所以不知道你選擇哪一張。

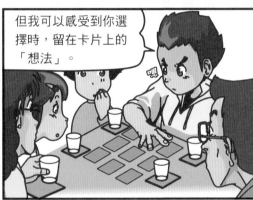

但我可以感受到你選擇時，留在卡片上的「想法」。

嗯

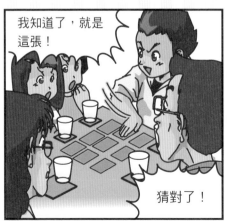

我知道了，就是這張！

猜對了！

事前準備 臥底的人事先為每個人準備飲料和杯墊。

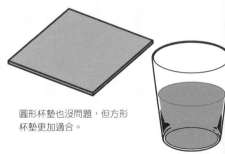

圓形杯墊也沒問題，但方形杯墊更加適合。

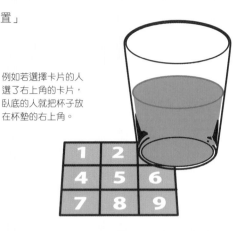

例如若選擇卡片的人選了右上角的卡片，臥底的人就把杯子放在杯墊的右上角。

❶ 將九張卡片蓋住並排成三排。

❷ 魔術師轉過身，請某個人任意挑選一張卡片。

❸ 魔術師轉回來，觀察臥底的人把杯子放在杯墊上的哪個位置。

❹ 指著相對應的卡片說出正確答案。

♥訣竅♠

◆ 臥底的人為了不被發現，可以等選擇卡片的人選完卡片後，假裝若無其事的拿起杯子喝一口飲料，再自然的把杯子放回杯墊上。

休息時間！

第7章
靠魔術成為
人氣王

我們去打籃球！

好！

慌張

得趕在同學們去操場玩之前……

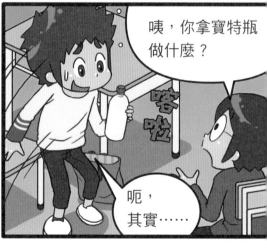

咦，你拿寶特瓶做什麼？

呃，
其實……

我想讓你們看這個。

寶特瓶飄浮在空中！

飄～

哇！

什麼？

怎麼回事？

浮、浮起來了！

你是怎麼做到的？

只要引起一個人的興趣，其他人自然會圍過來。

太好了，成功吸引同學了。

小翔，加油！魔術表演秀要開始了！

怎麼做到的我不能說，但我還能讓其他東西浮起來。

163

首先是亞瑞斯先生最常表演的這招，我練習了最久，也最有自信的魔術。

你們看，手帕也浮起來了！

哇啊！

......

小翔，原來你會變魔術。

小翔好厲害！

以前怎麼都不知道。

觀眾的反應讓人覺得真舒服。

什麼嘛，你只是插了一雙竹筷子而已。

真的嗎？

糟糕，馬上就有人揭穿手法了。

你們站在旁邊看看。

我看看

慘了！
(((;゚Д゚)))

真的!

原來根本不是魔術嘛!

怎麼辦?亞瑞斯先生會怎麼化解這個危機?

呃

快想想,如果是亞瑞斯先生,他會怎麼做……

謝謝!♥

好啊!

挖挖

你又變了一個讓我損失五十元的不幸魔術。

小翔,來洗個牌吧!

我的意思可不是用水洗撲克牌唷!

我知道洗牌的意思啦!

魔術筆!

油性

滿腦子只有亞瑞斯先生……

說話不正經的回憶。

嗯,等等,說話不正經?

驚

我們去打籃球吧!沒時間了。

籃球!

等等,這個魔術確實有嚴格的角度限制。

所以如果遇上有人想從側面看，我就要靠運球閃躲過去。

姨？

轉

我這邊看得一清二楚。

帶球過人、帶球過人！

哈哈

搖 晃 搖 晃 搖

飄

飄

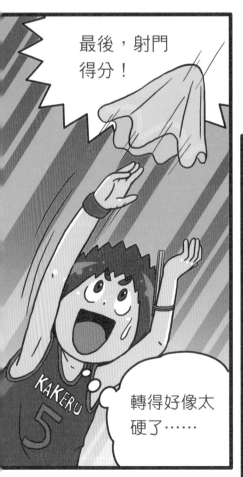

最後，射門得分！

轉得好像太硬了……

KAKERU
5

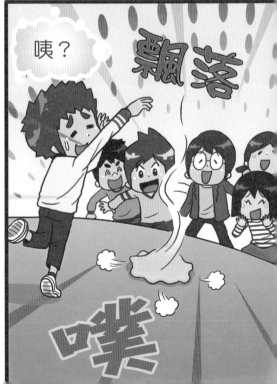

姨？

飄落

噗

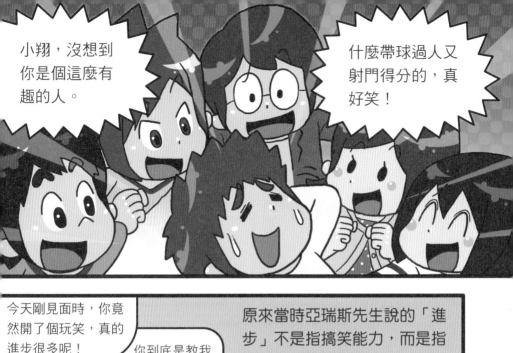

小翔，沒想到你是個這麼有趣的人。

什麼帶球過人又射門得分的，真好笑！

今天剛見面時，你竟然開了個玩笑，真的進步很多呢！

你到底是教我變魔術，還是教我搞笑？

好有意思～

哈哈哈～

原來當時亞瑞斯先生說的「進步」不是指搞笑能力，而是指應付特殊狀況的能力。

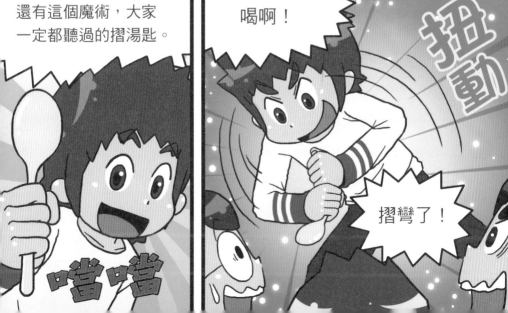

還有這個魔術，大家一定都聽過的摺湯匙。

喝啊！

扭動

摺彎了！

噹噹

我要再從側面看看！

奔跑

等一下！

嗄？

咕嚕……

啊！原來是靠這種手法～～

哈哈哈

我還可以摺得更彎、更彎……

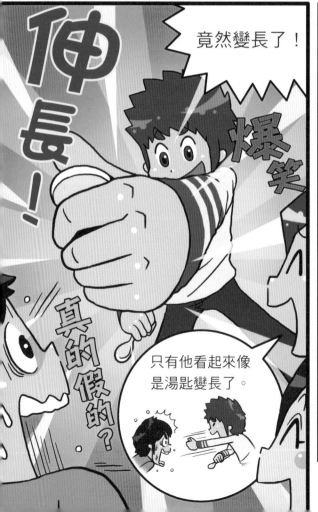

伸長——！

竟然變長了！

爆笑

真的假的？

只有他看起來像是湯匙變長了。

這是怎麼回事？只有我沒看出手法？快點跟我說嘛！

反正其他人都看穿了，要不要乾脆也和他說呢？

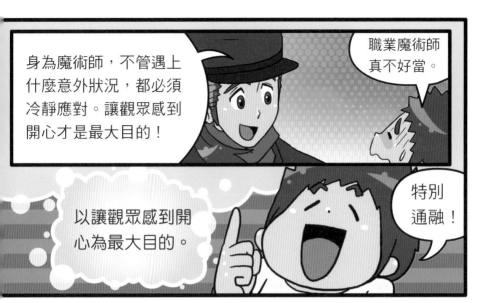

身為魔術師，不管遇上什麼意外狀況，都必須冷靜應對。讓觀眾感到開心才是最大目的！

職業魔術師真不好當。

以讓觀眾感到開心為最大目的。

特別通融！

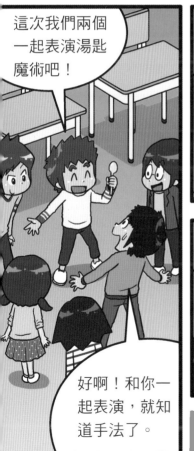

這次我們兩個一起表演湯匙魔術吧！

好啊！和你一起表演，就知道手法了。

當我喊「湯匙」，你就喊「彎過頭」。

這樣湯匙就會摺彎嗎？

那我要開始了唷！

靠近——

興奮興奮……

唰！

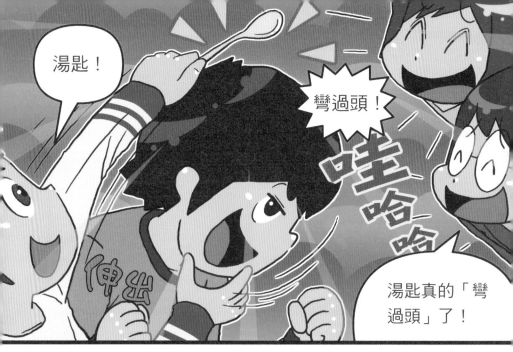

湯匙！

彎過頭！

哇啾啾

湯匙真的「彎過頭」了！

我真是服了你～

抱歉啦～

好有趣！

哈哈哈哈哈

你會用撲克牌變魔術嗎？

當……當然會！

這裡有幾張撲克牌。

有誰願意抽一張？

別讓我看到牌面唷！

我來抽吧！

亞瑞斯先生，我終於明白了。

記住牌後，把牌蓋著，放在我的手上。

我先轉過身！

好。

變魔術時，各種神奇的手法雖然很重要……

這張牌是♥5！

轉身

好厲害！

你怎麼知道的？

但以幽默臺詞炒熱氣氛，讓觀眾樂在其中更重要！

這個手法不能告訴你們。

誰叫我是小翔。

真不可思議！

這和你是小翔有什麼關係？

變魔術不僅很
有趣……

讓周遭的人開心，
自己也會很開心。

消失！

原本木訥、不敢和任何
人說話的我，因為魔術
獲得了改變。

我的魔術，為大家
帶來了笑容！

亞瑞斯先生，
你說得沒錯。

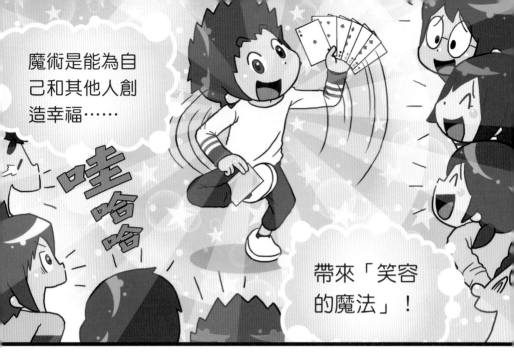

魔術是能為自己和其他人創造幸福……

帶來「笑容的魔法」！

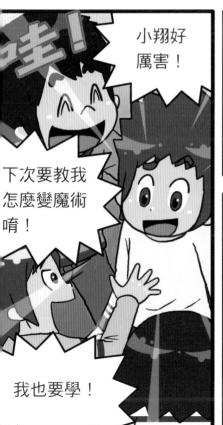

小翔好厲害！

下次要教我怎麼變魔術唷！

我也要學！

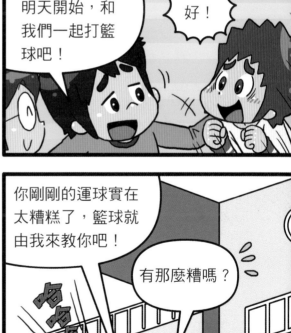

明天開始，和我們一起打籃球吧！

好！

你剛剛的運球實在太糟糕了，籃球就由我來教你吧！

有那麼糟嗎？

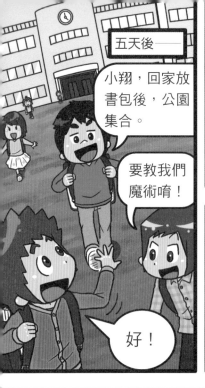

五天後——

小翔，回家放書包後，公園集合。

要教我們魔術唷！

好！

嗨！

啊！亞瑞斯先生。

這幾天怎麼都不見人影？我一直想和你說在班上表演魔術秀的成果呢！

誰叫我是神出鬼沒的亞瑞斯。

我看你好像交了不少朋友，真是恭喜你！表演很順利吧？

我對同學施展了「笑容魔法」，整個班上都在流行變魔術呢！

不管再怎麼成功，也只能得意一天，到了隔天，就要重新努力，面對新的挑戰。

「笑容的魔法」必須藉由努力才能維持，對吧？

我能有現在的改變，多虧了亞瑞斯先生。

想要溝通就必須開口！想要實現夢想就必須懷抱夢想！想要獲得成果就必須付諸行動！

其實我之前就很想問，為什麼亞瑞斯先生願意教我變魔術？

因為你有「想要改變自己」的心情。

你懷抱著夢想而且付諸行動，開口和我說了話，所以我想要給你一點幫助。

另外還有一個理由……

擅長表演「飄浮」魔術的魔術師，如果叫「小翔」，不是挺有趣的嗎？

這算什麼理由！

★完★

| 原 案 | 魔術師‧亞瑞斯 | 漫 畫 | AUN 幸池重季 |

原 案　魔術師‧亞瑞斯

實力派魔術師。能夠以高明的魔術技巧及幽默話術令觀眾沉浸於「魔法世界」。口頭禪是「誰叫我是亞瑞斯」。監修作品有《簡單學會：魔術道具組》及《簡單學會：錯覺魔術道具組》等。

漫 畫　AUN 幸池重季

以日本京都為活動據點的插畫家。插畫、角色及漫畫創作公司「AUN」的創辦人。職棒歐力士野牛隊官方吉祥物的設計者。（AUN http://www.auncle.com）

腳 本　小崎雄

自由撰稿員、編輯。工作內容多為童書類漫畫撰寫腳本。主要作品有《世界十大人物：納爾遜‧曼德拉》、《NEW日本傳記：紫式部》、《世界超懸疑系列》等。

翻 譯　李彥樺

一九七八年出生。日本關西大學文學博士。現任臺灣東吳大學日文系兼任助理教授。從事翻譯工作多年，譯作有《喵嗚～漫畫論語教室》、「COMIC恐龍物語」系列及《中小學生必讀科學常備用書：NEW全彩圖解觀念生物、地球科學、化學、物理》系列（小熊出版）等。

審 訂　莊惟棟

現任IGS二岸魔數術學文教執行長、中等教育階段數學領域教學研究中心師培講師、國際魔術大師劉謙數學紙牌技術顧問。致力數學妙趣教學設計，讓孩子感受數學的溫度與智慧的體現，從而引導學習動機達成自學力的展現。

童漫館

讓你變身人氣王的漫畫圖解魔術百科

就是愛變魔術！

原案‧監修／魔術師‧亞瑞斯
漫畫／AUN 幸池重季
腳本‧架構‧編輯協助／小崎雄
解說插畫／堀口順一朗
裝訂‧設計／修水〔Osami〕
版面設計／小林峰子
翻譯／李彥樺

參考文獻　《簡單學會：魔術道具組》（學研）
《新祕密系列：魔術的祕密》（學研）
《入門百科＋：桌上魔術入門》（小學館）
《當個搞笑達人！有趣的魔術》（白揚社）

總編輯：鄭如瑤｜文字編輯：姜如卉
美術編輯：莊芯媚｜行銷主任：塗幸儀
社長：郭重興｜發行人兼出版總監：曾大福
業務平臺總經理：李雪麗｜業務平臺副總經理：李復民
海外業務協理：張鑫峰｜特販業務協理：陳綺瑩
實體業務經理：林詩富｜印務經理：黃禮賢｜印務主任：李孟儒
出版與發行：小熊出版‧遠足文化事業股份有限公司
地址：231 新北市新店區民權路 108-2 號 9 樓
電話：02-22181417｜傳真：02-86671851
劃撥帳號：19504465｜戶名：遠足文化事業股份有限公司
客服專線：0800-221029｜E-mail：littlebear@bookrep.com.tw
Facebook：小熊出版｜讀書共和國出版集團網路書店：http://www.bookrep.com.tw
讀書共和國出版集團客服信箱：service@bookrep.com.tw
團體訂購請洽業務部（02）2218-1417 分機 1132、1520
印製：凱林彩印股份有限公司｜法律顧問：華洋法律事務所／蘇文生律師
初版一刷：2019 年 4 月｜初版六刷：2022 年 2 月｜定價：390 元
ISBN：978-957-8640-78-8

國家圖書館出版品預行編目（CIP）資料

就是愛變魔術！讓你變身人氣王的漫畫圖解魔術百科／魔術師‧亞瑞斯原案．監修；小崎雄腳本；AUN 幸池重季漫畫；李彥樺翻譯．-- 初版．-- 新北市：小熊，遠足文化，2019.04
176 面；22.6×15.7 公分．--（童漫館）
譯自：これでクラスの人気者！：かんたんマジック
ISBN 978-957-8640-78-8（精裝）

1. 魔術 2. 漫畫

991.96　　　　　　　　　　　　108001203

Korede Kurasu no Ninkimono! Kantan Magic© Gakken
First published in Japan 2016 by Gakken Plus Co., Ltd., Tokyo
Traditional Chinese translation rights arranged with Gakken Plus Co., Ltd.
through Future View Technology Ltd.

小熊出版官方網頁　　小熊出版讀者回函

MANGA **MAGIC** PRIMER